新手學英文藝術字的第一本書

手寫藝術字、字型編排、裝飾圖案字體一次通通學會

THE JOY OF LETTERING

A CREATIVE EXPLORATION

OF

CONTEMPORARY HAND LETTERING,

TYPOGRAPHY AND ILLUSTRATED TYPEFACE

遠流出版公司

新手學英文藝術字的第一本書

手寫藝術字、字型編排、裝飾圖案字體一次通通學會

THE JOY OF LETTERING: A CREATIVE EXPLORATION OF CONTEMPORARY HAND
LETTERING, TYPOGRAPHY AND ILLUSTRATED TYPEFACE

作者	蓋比芮·喬伊·柯肯道爾（Gabri Joy Kirkendall）&
	賈克琳·愛斯勒拉（Jaclyn Escalera）
譯者	徐立妍
責任編輯	汪若蘭
內文構成	賴姵伶
封面設計	賴姵伶
行銷企畫	李雙如、許凱鈞

發行人	王榮文
出版發行	遠流出版事業股份有限公司
地址	臺北市南昌路2段81號6樓
客服電話	02-2392-6899
傳真	02-2392-6658
郵撥	0189456-1
著作權顧問	蕭雄淋律師

2018年10月30日 初版一刷
定價 平裝新台幣299元（如有缺頁或破損，請寄回更換）
有著作權·侵害必究
ISBN (平裝) 978-957-32-8279-2
遠流博識網 http://www.ylib.com E-mail: ylib@ylib.com

國家圖書館出版品預行編目(CIP)資料

新手學英文藝術字的第一本書：手寫藝術字、字型編排、裝飾圖案字體一次通通學會 / 蓋比芮.喬伊.柯肯道爾(Gabri Joy Kirkendall), 賈克琳.愛斯勒拉(Jaclyn Escalera)著；徐立妍譯. -- 初版. -- 臺北市：遠流, 2018.10
　面；　公分
譯自：The joy of lettering : a creative exploration of contemporary hand lettering, typography & illustrated typeface
ISBN 978-957-32-8279-2(平裝)
1.書法 2.美術字 3.英語
942.27　　107005756

新手學英文藝術字的第一本書

手寫藝術字、字型編排、裝飾圖案字體一次通通學會

THE JOY OF LETTERING

A CREATIVE EXPLORATION

 OF

CONTEMPORARY HAND LETTERING,

TYPOGRAPHY AND ILLUSTRATED TYPEFACE

蓋比芮‧喬伊‧柯肯道爾
GABRI JOY KIRKENDALL

賈克琳‧愛斯勒拉
JACLYN ESCALERA

徐立妍 譯

目次 # Contents

在以下網站可以看到更多作品示範與步驟教學：
www.quartoknows.com/page/lettering。

前言

每個人都能從這本書有所收穫！無論你的技巧或經驗如何，我們都邀請你與我們一同踏上這趟創意之旅，一起來嘗試新的點子、磨練技巧，發展出屬於自己的獨特風格。

在這本書中，各位會學到手寫英文藝術字的基礎要點。從獨特與常見的字型風格，到手抄本圖案花飾，除了有藝術家提供的有用小撇步、專業指導，還有容易上手、按步驟拆解的示範，幫助各位利用不同的媒材創造英文藝術字。

手寫藝術字就跟其他藝術形式一樣，創作者的作品都是獨一無二的，絕對沒有別人可以寫出和你一樣的手寫藝術字；同樣地，你也絕對無法完美複製和這本書中一樣的風格，也不應該以此為目標！你親手創作的手寫藝術字對你來說是最真實無欺的，因此還請敞開心胸，接受自己獨有的特色和本質。只要愈常練習，就愈能讓自己的風格浮現並大大發揮。

一起開心地寫吧！

這本書分成四個部分，引領讀者探索手寫英文藝術字和文字字型的奧妙：

英文藝術字的字型風格

不同風格及主題的藝術字設計

英文藝術字的創作技巧

探索新的技巧和用具，來拓展自己的能力

使用不同媒材的英文藝術字

學習用非傳統的工具和媒材來創作手寫藝術字

在物體表面運用英文藝術字與作品

透過步驟式的示範，將手寫藝術字延伸應用到其他形式的作品

英文藝術字的字母

字母是將我們的聲音轉化以視覺來呈現，不只是藉由我們所選擇的詞彙，還有字母的風格或我們使用的字型。字母基本上是代表聲音的字符，而非代表某個物體或概念，必須要結合在一起才能夠傳達出清楚的意義。字型有許多不同的形式，通常會將擁有相似元素的形式歸為同一類。

常見的風格元素

字母形式主要有四種：襯線、無襯線、小寫、大寫。

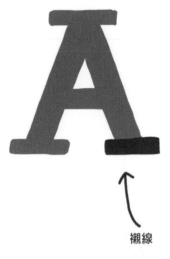

↑

襯線

襯線（SERIF）在希臘文中是「腳」的意思

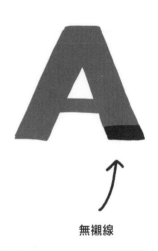

↑

無襯線

無襯線（SANS SERIF）是指沒有腳

小寫

大寫

這裡列出字母不同部位的常見名稱。為什麼這很重要？因為可以藉此嘗試各種形式，甚至創作出自己的字型！

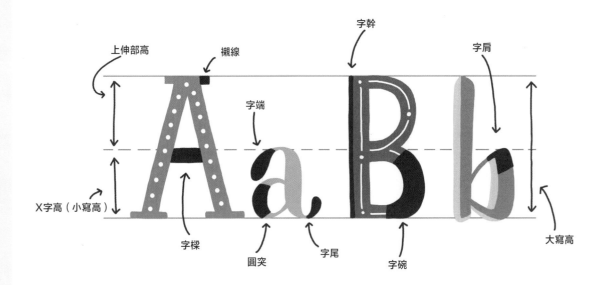

上伸部高 　襯線 　字幹 　字肩
字端
X字高（小寫高）
字樑 　圓突 　字尾 　字碗 　大寫高

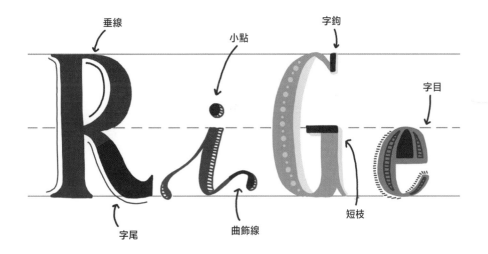

垂線 　小點 　字鉤 　字目
字尾 　曲飾線 　短枝

小撇步

橫線紙非常適合練習，有助於寫的時候將字母各個部分維持一致。

* 連體字指的不只是連接線，
　還包括兩個連接起來的字母
　整體。

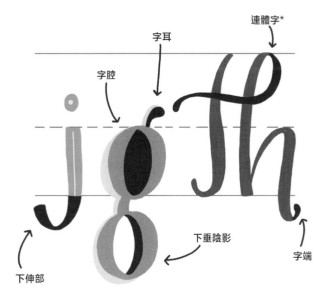

字腔 　字耳 　連體字*
下伸部 　下垂陰影 　字端

圖解人類寫字的歷史

人類書寫是為了讓溝通突破距離與時間的限制，讓想表達的話語被聽到，為人類的存在留下紀錄。自從書寫誕生以來，我們就將之用於貿易往來、寫詩、敘述故事、記錄歷史，還有許許多多用途，是現有藝術形式中用途最廣的。但這一切是如何開始的？

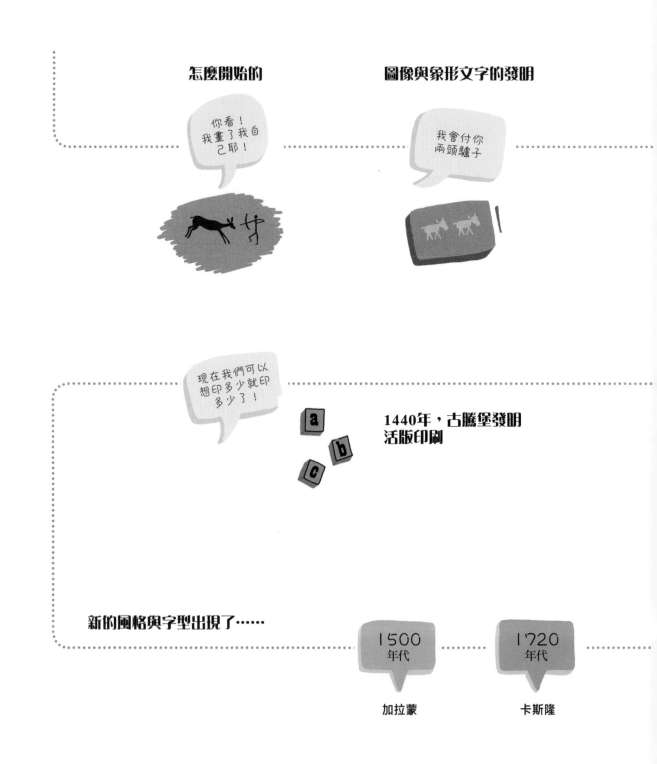

怎麼開始的

圖像與象形文字的發明

你看！我畫了我自己耶！

我會付你兩頭驢子

現在我們可以想印多少就印多少了！

1440年，古騰堡發明活版印刷

新的風格與字型出現了……

1500年代

1720年代

加拉蒙

卡斯隆

但問題浮現了......

我以為我會得到兩頭牛，不是兩頭驢！

老兄，這根本就是驢子好不好，我很會畫的！

於是腓尼基人發明了表音文字

好了，這個符號代表的是聲音，不是物品。

↑
犢牛皮

後來，中世紀的人用犢牛皮（動物的皮）製作手抄書。

這些都是E，懂嗎？

羅馬人開始試著發展出各種可辨識的書寫風格

1760
年代

巴斯克維爾

1901
年代

銅版體

1928
年代

吉爾無襯線

1957
年代

黑體

今日，手寫字的重生

英文藝術字的字型風格

在我們身邊處處都有創作藝術字的靈感來源，從懷舊海報和廣告，到大自然形成的圖樣與花紋皆是。幾個世紀以來，字母的形式不斷演進，從象形文字和早期的傳統凸版印刷，一直發展到世紀中期現代主義風格的無襯線與隨性的筆刷字體。

不需要有豐富的藝術專業背景，也能夠嘗試寫出藝術字。在本書接下來的章節中，你會發現自己真正需要的就只是一點想像力。只要有簡單的工具，像是鉛筆和色鉛筆，就可以創造出無數種不同的風格與主題。

在本書這個部分，你會看到各種示範圖樣、說明，以及有用的小撇步，並帶你探索10種不同的藝術字風格。但不要就此停下來！在嘗試創作不同風格的藝術字字型時，請記得還有無數種不同的風格與主題。

例如還可以試試其他像是鄉村風、工業風、新藝術風格、哥德風，或是阿拉伯風格。不管選擇什麼樣的風格，可以先研究看看其最突出的特點與特質，然後想想要如何將這些特質運用到藝術字的設計上。

請先看一下這個部分要介紹的10種不同風格，了解其各自的特點之後，也可以試試創作其他風格的字型看看。

裝飾藝術

海洋風

立體主義

加拉蒙

巴黎風

中世紀

世紀中期現代主義

復古風

美國西南部風

部落風

裝飾藝術風
ART DECO

裝飾藝術這股風潮起源於1920年代，讓人最常聯想到的就是「咆哮的20年代」那種墮落和輕浮的社會風氣，如今藉由費茲傑羅的《大亨小傳》等作品最為人所熟知。

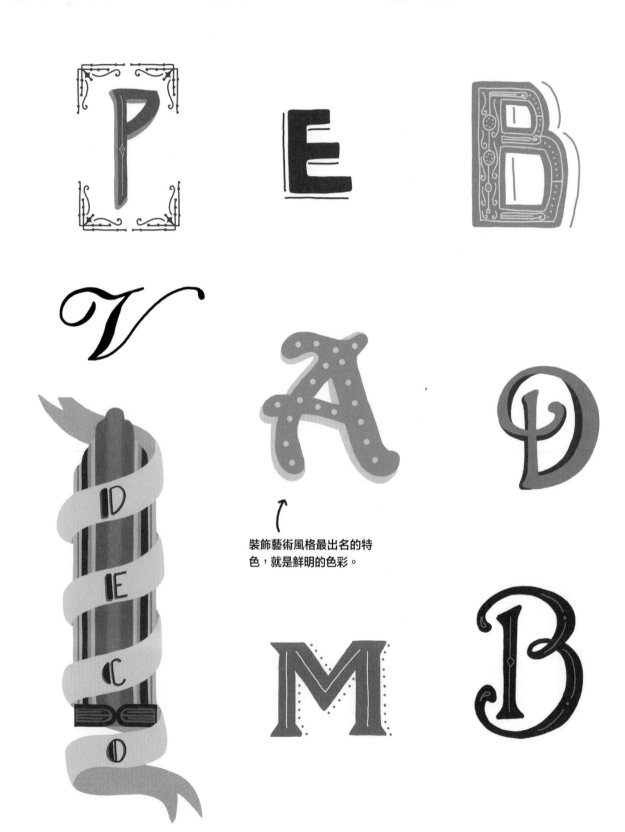

裝飾藝術風格最出名的特色，就是鮮明的色彩。

高雅別緻的裝飾是這種
風格的一個特點。

裝飾藝術風格另一項有
趣的特色就是裝飾線，
這個用在藝術字設計上
一定會加分不少！

顯眼特色

- 簡單、乾淨的形狀
- 幾何裝飾
- 大幅度曲線
- 粗線條

海洋風
COASTAL

海洋風的藝術字讓人想起海邊的生活，只要一邊想像著空氣中的海鹽氣味、沙粒黏在腳趾間的感覺，一邊讓筆尖在紙面上滑過即可。這種藝術字風格有一種揮灑而就的美感，任何與海洋、海灘有關係的元素都很適用，想想棕櫚樹、海星、海浪等等與海洋有關的細部，把這些融合到藝術字的設計中，就能創造出獨特而意想不到的效果。

結合了曲線和裝飾性的字型，讓人聯想到海洋的起伏。

模仿早期的海洋風字體

模仿波浪和從大浪中冒出的魚尾

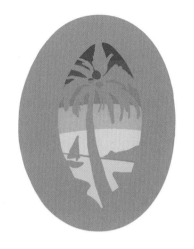

可以融合各種
不同的圖樣與
花紋

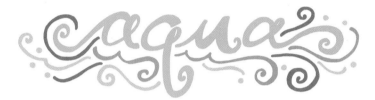

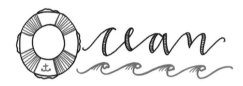

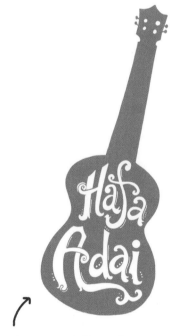

Hafa Adai是查莫羅語（關島原住民
使用的語言）中打招呼的方式，意思
是「哈囉」。

立體主義
CUBISM

立體主義是在1907至1914年間的藝術創新時期所演變出的
一種風格，這類風格既簡約又有前衛的味道，因為畢卡索的
推波助瀾而受到歡迎，特別是畢卡索的作品《格爾尼卡》。

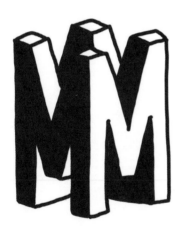

此風格的特色就是以幾何形狀
組成非常抽象的形式

有個採用立體主義的絕佳方法：首先寫出基本的字母形狀，然後再切割成幾何形狀。

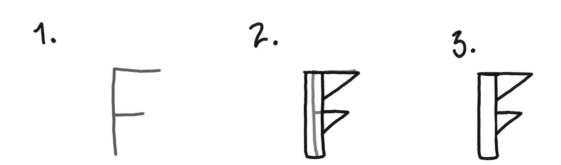

1.　　　2.　　　3.

顯眼特色

- 幾何
- 基本形狀
- 大膽對比

加拉蒙
GARAMOND

加拉蒙指的是一種舊式的字型，這類字型是在早期印刷時所發展出來的，字型較為優美、易讀。

加拉蒙這類字型的變化相當多元，有各種粗細、斜體、裝飾和不同的風格，還有連體字。

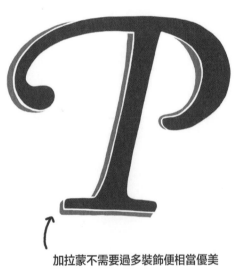

加拉蒙不需要過多裝飾便相當優美

加拉蒙的歷史

現代加拉蒙字體的原型來自於一組雕刻精巧細緻的凸版印刷雕版，設計者是1500年代早期的法國出版商兼字體設計師克勞德‧加拉蒙。加拉蒙活字隨著時間推進而持續進化，其中一個值得注意的版本是在1600年代早期由尚‧亞農所整合打造。亞農的加拉蒙版本在失傳了將近200年之後，在1825年被發現，發現者誤將設計者說成是克勞德‧加拉蒙，才因而有此名稱。

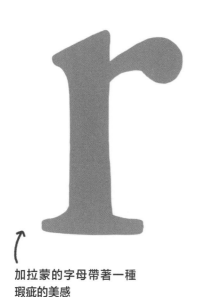

加拉蒙的字母帶著一種瑕疵的美感

柔軟的襯線

N

n

字母帶著優雅的皺褶與鼓脹

小寫字母上方的襯線曲線與主線條融為一體

n

t

T

在大寫T這個字母中，左上的襯線傾斜，而右上的襯線則為直線。

連體字

連體字是由兩個或兩個以上的字母結合在一起組成。早期的連體字，可以在手寫的手稿中找到，因為這種字型能夠省下抄寫的時間。在印刷術發展起來以後，連體字則是用來矯正字距的問題，可以說連體字是形式與功能兼備的美麗字型。下圖中，「s」和「t」連在了一起，「V」和「i」也是一樣。

顯眼特色

- 突出的襯線
- 傾斜的軸心
- 粗線與細線間的對比不明顯
- 優雅的曲線
- 圓潤的尾端

巴黎風
PARISIAN

20世紀初期，愈來愈流行在現有的字型加上幾何圖形，這股變革催生了巴黎風字型，讓人想起高聳宏偉的建築，以及優雅富饒的氛圍。巴黎風是「美好年代」（Belle Époque）的產物，這個年代是1870年代至1914年間西歐最為強盛的時期，經濟富裕、創新求變，文化藝術皆蓬勃發展。這個風格也與裝飾藝術運動的開端有關。

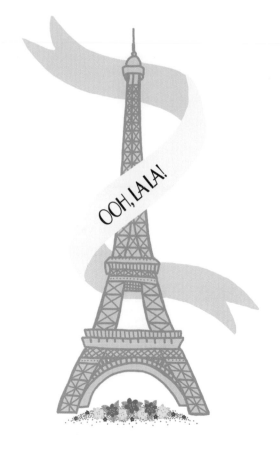

OOH, LA LA!

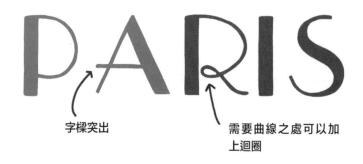

字樑突出

需要曲線之處可以加上迴圈

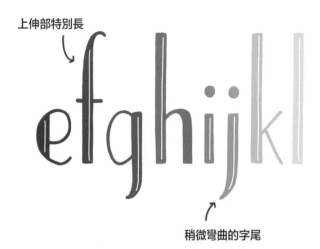

上伸部特別長

曲線尾端加上迴圈

迴圈

稍微彎曲的字尾

經過設計的微微彎曲線條

顯眼特色

- 筆直有力的線條
- 粗細線條並列
- 大寫字母寬胖而有曲線
- 小寫字母較高而上伸部筆直

中世紀風 MEDIEVAL

中世紀風格的字型中，書寫的特色主要取決於使用的工具，中世紀的抄寫者會將羽毛或蘆葦桿做成筆使用，這些獨特的工具再加上在皮紙上快速書寫的需求，因而發展出中世紀書法的藝術，特色是圓潤而精緻的字型，以及仔細描繪的圖畫與裝飾線。修道院中曾產出了中世紀字型中最為出名的範本，像是《凱蘭書卷》（The Book of Kells）。

這種風格會使用線條以及尖銳的裝飾元素

具有彎曲、流暢的襯線與字尾。

小寫字母綜合了尖銳的邊緣和優雅的曲線

顯眼特色

- 流暢線條與裝飾線
- 字尾與突出部分
- 流暢而有特色的襯線
- 裝飾性的圓點
- 因為筆尖經過切割或是筆端的特色，會形成尖銳而方正的邊緣

世紀中期現代主義
MID-CENTURY MODERN

世紀中期現代主義的圖形與風格興起於20世紀中期，大約在1930至1960年代之間風行。這股設計風潮的美感乾淨而簡單，只用了些微裝飾、幾何形狀，以及醒目的圖形。此一著名的風格原本只用於家具、建築和室內設計，過去這10年則捲土重來。

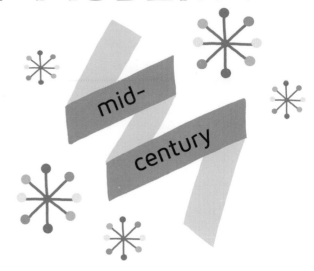

隨興的筆劃是世紀中期現代主義一個顯著的特點。

大地色系

幾何曲線

粗襯線和無襯線的字體
都是典型的特點

顯眼特色

- 隨興的筆劃與強調上伸部
- 幾何形狀的寬粗無襯線字體
- 頂端高度不一，基線也上下
 波動
- 歪斜的形狀

復古風
RETRO

復古風直接令人想起40、50年代的黃金歲月。這個風格是從戰後經濟蓬勃發展演化而來，經常出現於大品牌的logo和廣告中，例如可口可樂和飛馬牌。復古的藝術字設計帶來樂觀正面的形象、充滿美國文化的氛圍，讓人想到達某個目的地，例如66號公路行經的地點。

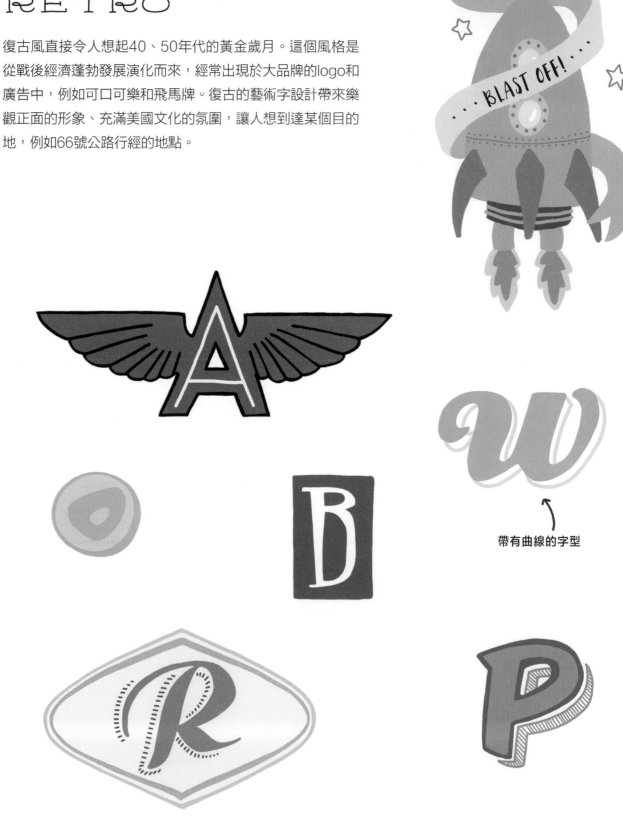

帶有曲線的字型

帶著粗線的幾何形狀

所謂的復古風格就是大量利用燈光、霓虹、一閃一現的箭頭，還有世紀中期亮晶晶的元素。請隨心所欲大膽嘗試吧：襯線、無襯線、曲線、立體、星星，還有太空時代感的設計，想要實驗看看，這種風格最適合不過！

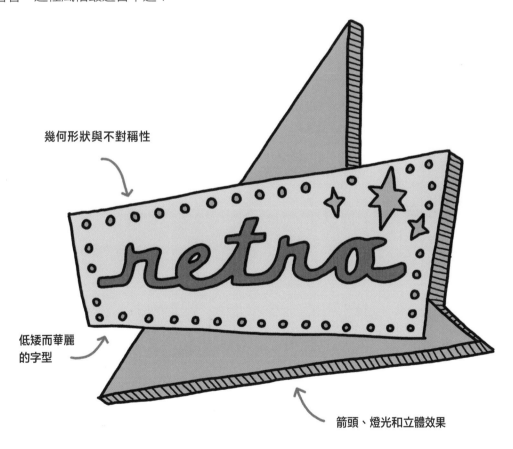

幾何形狀與不對稱性

低矮而華麗的字型

箭頭、燈光和立體效果

美國西南部風
SOUTHWESTERN

美國西南部風格的藝術字讓人想起西部大拓荒的時代，這種風格常常就直接出現在許多知名的西部片電影海報上。這類的藝術字還受到其他的影響，包括早期西南部因鑽油而興盛的小鎮標誌，雖然純樸，手寫字卻相當精巧；另外還有西部各地張貼的通緝海報上，常見用顯著字體寫著要抓捕惡名昭彰的罪犯。

這些繁複的裝飾讓人想起皮革上的壓花

描繪勾勒出字母的外框，讓字型看起來更吸睛。

襯線上有裝飾和不同設計

西南部風格的藝術字就是
要有繁複的細部與裝飾線

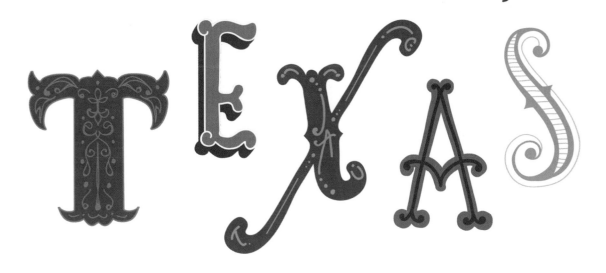

部落風
TRIBAL

任何藝術字設計或裝飾,如果靈感是來自於跟原住民文化與設計有關的明顯主題,都可以稱之為部落風字型,無論是坡里尼西亞、北極圈、美國原住民、非洲都一樣。最常使用的元素包括箭頭、羽毛和幾何圖形。

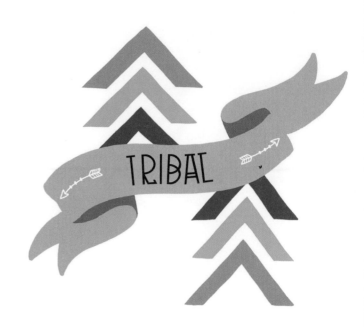

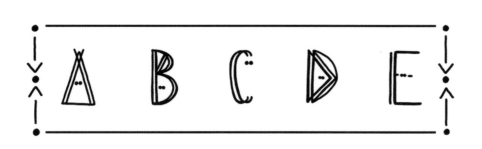

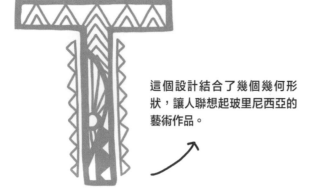

這個設計結合了幾個幾何形狀,讓人聯想起坡里尼西亞的藝術作品。

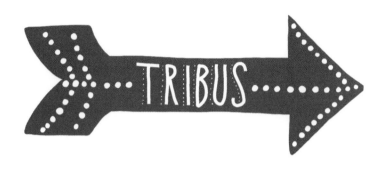

箭頭可以當作藝術字的特殊背景

要如何將這種藝術字風格融入藝術作品，下圖是很好的示範。捕夢網的設計將藝術字與羽毛結合在一起，製造出插畫般的效果。利用線條、箭頭、瓦片和裝飾性線條來裝飾藝術字，而讓彎曲和直挺的文字並陳，使視覺效果更令人驚豔。

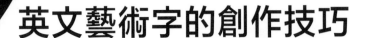

英文藝術字的創作技巧

英文藝術字是一種古老但表現力強大的藝術形式，今日的現代藝術字家都遵從著古老傳統的步伐，讓人想起過去那段僧侶親手抄寫手稿、裝飾文字的時光，還要好幾個世紀以後，印刷術才會發明呢！

如今，有各式各樣的方法和技巧可以創造出美麗又靈活的英文藝術字。無論是鉛筆、彩色筆、簽字筆和顏料，甚至蠟筆和粉筆，只要是能畫出線條的工具都可以拿來使用，創作出漂亮的各種文字。甚至還可以把自己的藝術字數位化，只要掃描或拍下完成的作品，就可以使用在各式各樣獨特而有創意的應用程式中。

這個部分所介紹的技巧和用具並不是全部，還有無數可用的選項沒有一一列舉出來。請將書中這些點子當成是入門的起點，盡量嘗試去探索、實驗其他藝術字的工具和技巧。

有一個好方法能夠練習使用不同的工具和風格來創作英文藝術字，那就是做一張藝術字範例。例如，選擇一個詞彙，用自己所能想到的各種風格一寫再寫。下頁的範例中，我用的詞彙是「創造」（CREATE），但是為了增添趣味，我寫了許多語言版本。

create Créer CRÉER JOKOLOU erstellen ERSTELLEN
CREATE CRIO BÚA Looma
YARATISH LUODA create
CREATE Krijoj CREARE
SORTU CREATE LUMIKHA CREATE CR E U
CHRUTHÚ erstellen
UKUDALA créer
SORTU CREATE KUJENGA
IZVEIDOT create CRÉER
CREU CREËREN
WAIHANGA KRIJOJ
CREATE Creu SORTU
CHRUTHU CREAR CREATE
create
STWÓRZ SKABE teremt
CRÉER CREATE UKUDALA
KREYE CREATE TEREMT create

35

書法

草書是為了讓書寫更快速、更有效率而發展出來，雖然這種字體是在中世紀期間發展起來，卻是到了18、19世紀才真正風行。草書的書法風格取決於尖銳的鋼筆尖或羽毛筆尖頂端所形成的粗細線條，每個字母都和下一個字母一線相連（這條線被稱為連接線），而在所有字母之間創造出一種寫意的流動感。

cursive

較粗的往下筆劃

abcdef

連接線

較細的往上
筆劃

如果是使用書法工具來寫草書，記得要輕輕下壓來寫出較粗的往下筆劃、輕輕提起來寫出較細的往上筆劃。在開始寫之前，不妨先在另外一張紙上練習輕壓與輕提筆尖。試試看下面示範的簡單技巧，用一般的書寫工具來創造出書法般的效果。

c'est la vie *c'est la vie*

先寫出簡單的草寫 加上額外的線條來呈現較粗的往下筆劃

c'est la vie

填滿往下的筆劃

c'est la vie

c'est la vie

c'est la vie

c'est la vie

c'est la vie

c'est la vie

c'est la vie

c'est la vie

c'est la vie

c'est la vie

c'est la vie

草書有許多不同的風格，因此這種字體一直流行到今天。多多練習各種不同風格的草寫字體，來找到最適合自己的風格。

裝飾線

在歷史記載中到處都可見到書法的裝飾線，每段時期都有為了其獨特的藝術字風格，來增色的裝飾線。傳統的書法裝飾線有一套特定的規則，需要耐心和不斷練習才能精通，但是時至今日，對於裝飾線已經沒那麼多規則，而比較關乎個人的美感風格與品味。

這裡有一些有趣的範例，你可以用這些簡單的裝飾線和圖形來裝飾自己的藝術字。

試試看跟著以下簡單的步驟，創作出一些美麗的裝飾線。練習過基礎圖樣之後，就可以開始創作許多屬於自己的、美麗又獨特的裝飾線。

3D技巧

3D立體的藝術字技巧可以讓字母在平面上產生有立體深度的錯覺，還有寬度和高度。若能精通這個技巧會大有助益，讓作品格外有個性、有分量，在紙張上和電腦螢幕上看起有「跳出來」的視覺效果。現代的3D藝術字可以透過數位科技完成，但是能夠熟悉手繪的技巧會很有成就感，也很有用處。只要一些練習，你一定會對自己可以有這麼多不同方法將3D藝術字融入到作品中感到驚奇。這些技巧有諸多變化，可以用在任何風格的字體。這裡介紹幾種創作3D藝術字的不同方法，無論是有襯線、草寫、無襯線的字母，都可以使用。

這個字母看起來就像復古的凸版印刷鉛字

這裡是有襯線的示範，注意光源是來自字母後面

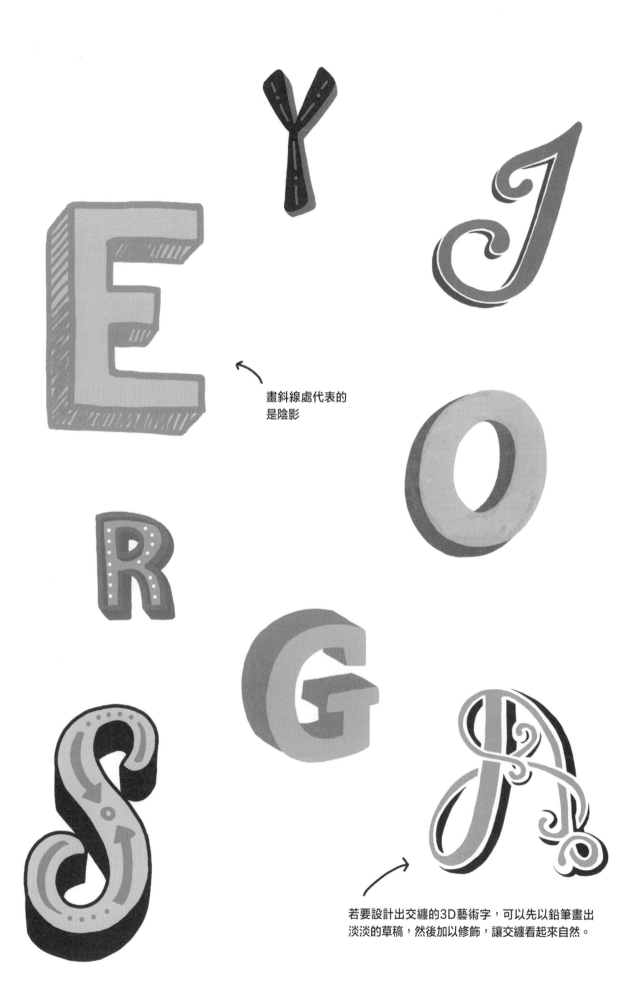

畫斜線處代表的
是陰影

若要設計出交纏的3D藝術字，可以先以鉛筆畫出
淡淡的草稿，然後加以修飾，讓交纏看起來自然。

以下是簡單的步驟教學，可以跟著練習，然後也來設計自己的3D藝術字。試試看吧！

步驟 1

先描出草圖。我選擇在傳統風格的字體中加入現代設計感的草書寫法。

步驟 2

在字母周圍畫出泡泡，再塗上深淺適中的背景顏色；你可以使用任何一種美術工具，不論是色鉛筆、彩色筆、顏料或墨水都可以。

步驟 3

想像一下陽光會從哪個方向照在字上。在背對想像中陽光照過來的那一側，沿著字的邊緣描線。接著在這塊區域中塗滿深一點的陰影。

步驟 4

在陰影的深色區域中加上白線，讓圖形看起來更立體。

步驟 5

完成陰影之後，如果想要的話可以加入額外的裝飾線；或者以這個範例而言，加上一點「爵士風」吧！

手抄本圖案裝飾

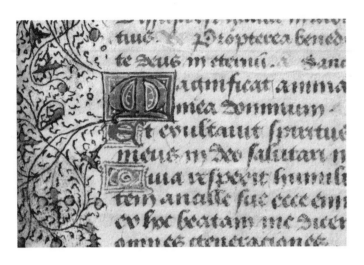

手抄本圖案裝飾的原文是illuminated，「illuminated」指的是「充滿光線」，這個字原本是用來形容中世紀書稿中使用金箔，讓紙頁能夠反射光線，看起來閃閃發光的裝飾手法。

手抄本圖案裝飾同時也可指稱在字母周圍繪製的插圖和裝飾。在中世紀時期，大多數人都不識字，這種裝飾手法能夠讓故事活潑生動起來；而到了現代，藝術家則把手抄本圖案裝飾視為展現自己插畫天分的大好良機。

先看一下這些手抄本圖案裝飾的範例，接著翻到第46頁，照著簡單的步驟試試不同的技巧，然後創作自己的作品！

小撇步

手抄本圖案裝飾有個絕佳的入門技巧，就是先選擇一個自己最喜歡的字母，再選擇一種塗鴉或設計風格，然後練習在單一個手抄本圖案裝飾中結合不同的插畫，就能看起來更厲害！

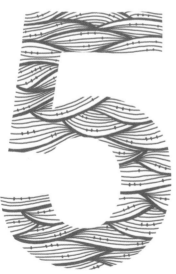
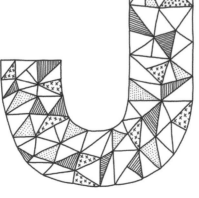

動物

跟著以下簡單的步驟示範，練習創作出奇特的手抄本圖案裝飾字母。這樣的裝飾手法最適合用於育兒房、個人化文具，或甚至是居家辦公室裡。

步驟 1

用鉛筆輕輕描出字母的輪廓，然後約略描繪出選定的動物圖形。我選的是沉睡中的可愛小鹿。

步驟 2

開始為動物塗上顏色。首先畫上底色，我在這隻小鹿上用的是深淺適中的棕色。

步驟 3

在動物身上加上陰影，然後擦掉所有鉛筆痕跡。接著
用不透明的白色色筆加上輪廓線和收尾的細部。

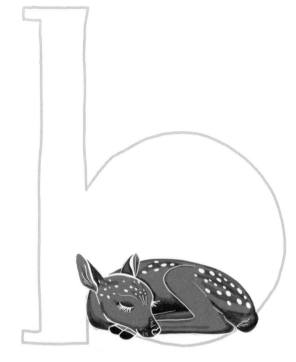

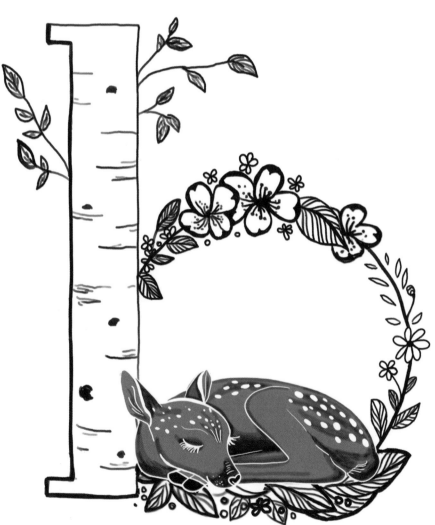

步驟 4

然後在字母其他的部分描出插圖和手
抄本圖案裝飾的細部。我選擇把我的
字母畫成一棵樹、加上花草圖形。用
細字筆為圖畫描邊，並加上細部，然
後擦掉鉛筆痕跡。

步驟 5

在背景加上色彩和陰影,我在字母「b」的中央塗滿暗藍色,在小鹿下方的葉片塗上深綠色的陰影。我也沿著「b」的字幹加上一些灰色暗影。

步驟 6

再加上其他點綴的鮮明色彩和陰影,就完成了手抄本圖案裝飾。

步驟 7

如果想要的話，還可以多畫一條緞帶，加上額外的藝術字元素或詞彙。

鳥

鳥類是手抄本圖案裝飾常見的主題，在以下的步驟教學中，我是將孔雀鑲進字母「P」當中。跟著下面的示範練習看看，然後試著創作自己的版本，例如改成畫一隻鸚鵡，或是將鵪鶉和字母「Q」結合在一起、將公雞和字母「R」結合在一起等等。

步驟 1

淡淡描出字母輪廓。我在我的字母加上簡單的設計元素，模仿孔雀羽毛的形狀。

步驟 2

想一下，要怎麼把鳥放進字母裡。如果有必要，可以先在其他紙上試試看幾種可能性。把鳥畫進去，再擦掉與字母重疊的筆跡。

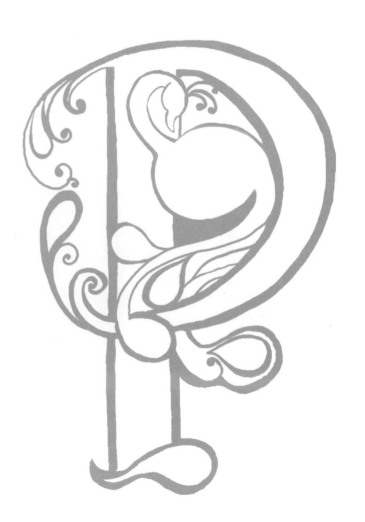

步驟 3

加上其他的細部，並在字母周圍畫
出邊框。

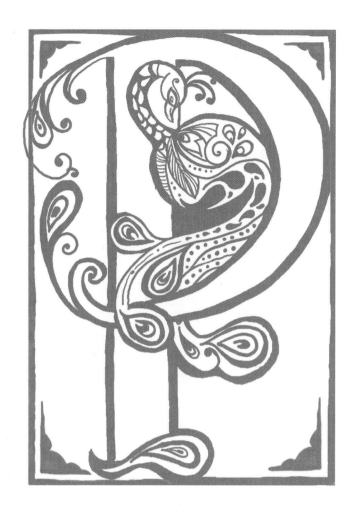

步驟 4

用細字的金屬色筆沿著圖形描邊，然後
擦掉鉛筆痕跡。

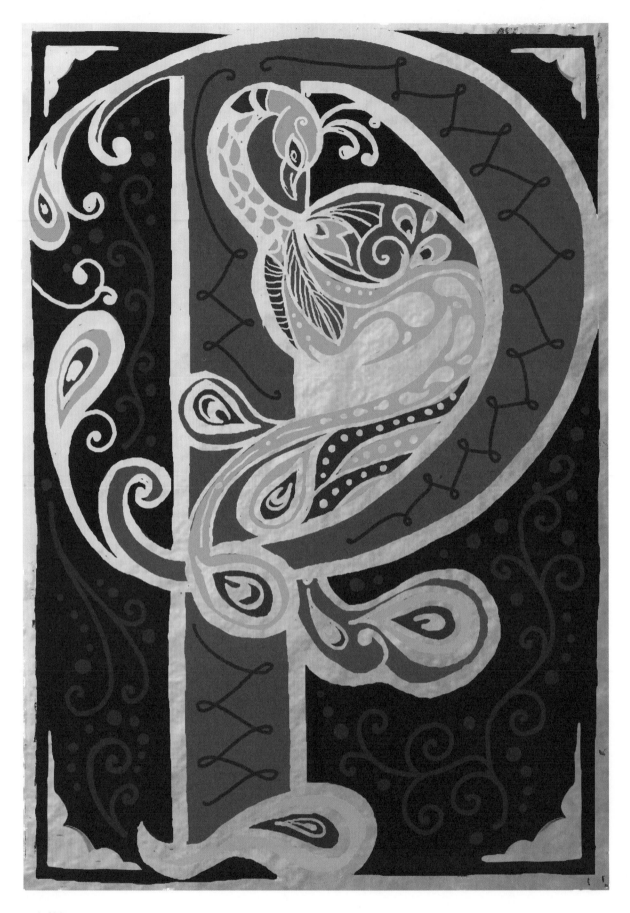

步驟 5

塗上顏色、畫上高雅的裝飾線，就完成手抄本圖案裝飾了。

花

你可以在手抄本圖案裝飾中用美麗的花朵製造出令人驚豔的效果。

步驟 1

描摹或大略畫出字母的輪廓。

步驟 2

開始畫出插圖底稿。我在畫植物的時候，通常會從底部開始一路往上畫，因為這是植物生長的方式。畫的時候，可以隨時擦掉再重畫沒關係。

步驟 3

加上其他元素將字母填滿，例如橫幅緞帶或其他植物。插圖完成之後，用墨水描出輪廓。我喜歡先描輪廓，然後再加上其他的細部，最後加上陰影。

步驟 4

開始加入細部，畫完整幅作品，例如畫上葉脈。

步驟 5

繼續加上細部和陰影,讓花草更為立體。將空白的部分填滿,讓字母的輪廓更為完整、真實。

步驟 6

等到對所有細部都覺得滿意了,擦掉鉛筆筆跡。

步驟 7

擦掉鉛筆痕跡後，再從頭檢視一下手抄本圖案裝飾中還有沒有空白的地方。我在自己的字母中多加了幾組圓點，增添視覺上的趣味和動感。

物體

不管是什麼東西，都可以用來創作手抄本圖案裝飾的字母，就連最平凡的物體都能增加吸引力。

注意要怎麼用自己的設計圖形填滿字母的空間，這樣才能確保在填滿整個表面的同時，依然讓字母的形狀清晰可見。

這幅充滿現代感的手抄本圖案裝飾，正好示範了現代藝術家如何從不同的藝術字風格與技巧汲取靈感。

粉筆藝術字

粉筆是一種有趣又多變化的媒材，而且不需要太多技巧、經驗即可上手。可以使用的工具有很多種，像是粉彩色鉛筆、粉彩麥克筆，以及彩色粉筆等等。我們在這個示範中使用的是彩色粉筆。

材料

黑板

彩色粉筆

水

抹布

棉花球

步驟 1

先簡單描繪出字母。

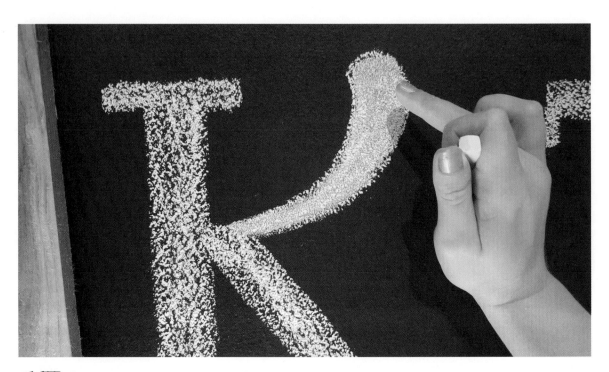

步驟 2

用手指將粉筆抹開，製造出滑順平整的質感。

步驟 3

將抹布沾濕後,用抹布一端把字母邊緣擦乾淨。如果要讓字母看起來很立體,可以用黑色粉筆來描邊。或許從遠處看不出來,但可以製造出漂亮的對比。

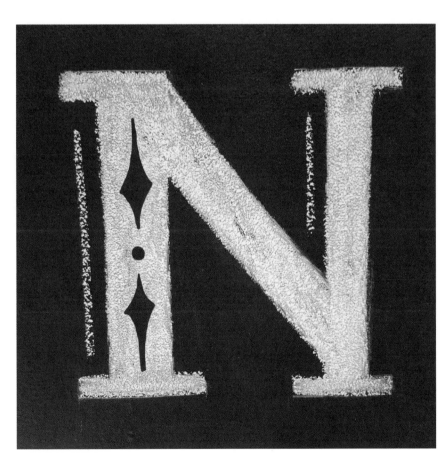

步驟 4

想要妝點字母的話,可以把棉花球沾濕,將字母內的粉筆擦掉,畫上圖案。

負空間藝術字

負空間是指在圖像主體與其周圍之間的區域。要創作出漂亮的負空間藝術字，可以在字母的形狀周圍填滿圖形，留出字母或字句的空間，不必描繪字母本身，這樣便能讓空白的空間形成字母的形狀。

步驟 1

描繪出字母的輪廓線，這些輪廓線有助於引導畫出插圖的位置，之後才能夠呈現出清楚的字型。

步驟 2

開始打背景插畫的草稿。我這裡用的是禪繞畫／塗鴉藝術的風格，並且用顏色較深（筆芯較軟）的鉛筆來畫出對比。

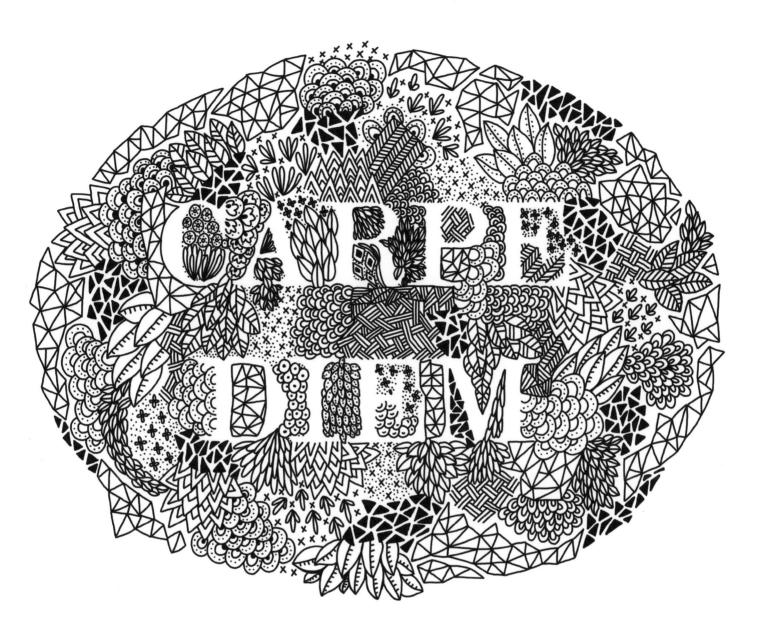

步驟 3

用塗鴉或插圖填滿整幅設計。等覺得畫得滿意之後，再用墨水筆描邊，並擦掉所有鉛筆痕跡。負空間的藝術字很容易達到令人驚豔的效果。

塑形

手繪的藝術字可以創作出美麗的作品，不過剛開始畫的時候，或是心裡構想的圖形太過複雜的時候，會讓人有些卻步。有一個絕佳的練習方法就是：為藝術字塑形。塑形可以讓藝術字具備框架，或可說是提供骨架。

步驟 1

先畫出自己想要的藝術字基本形狀，像是圓形，然後為每個單詞畫出邊界。加上x字高，這樣就可以決定字詞的設計是直線形、彎曲或是沿對角線發展。

步驟 2

描出字母。畫出每個字的時候，記得要跟著x字高。

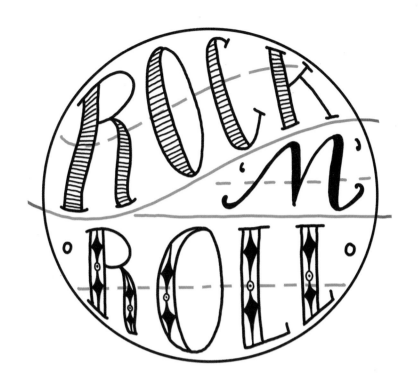

用墨水筆畫出字母，並加上有趣的細部。

步驟 4

擦掉鉛筆的草稿，作品就完成了！我這裡用深淺不一的藍綠色和青綠色，畫出這幅有趣的藝術字作品。

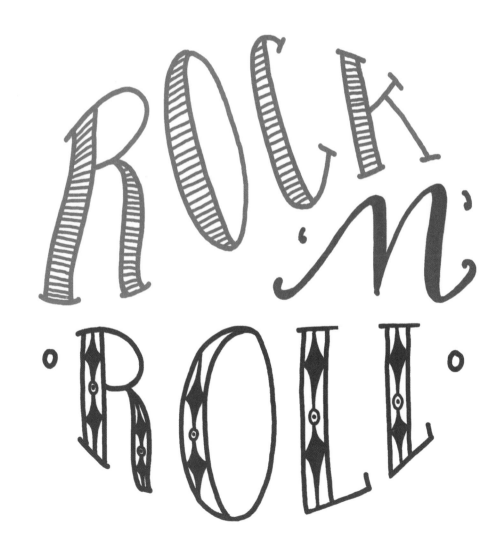

電腦數位藝術字

遵循傳統使用紙筆的方式來磨練技巧固然是無可比擬，不過在現代世界中，數位藝術字也有許多應用方法。許多藝術家會用繪圖板來創作數位藝術字，不過有個比較便宜的方法，那就是將藝術字作品掃描或拍攝下來。你可以把自己的作品應用在許多有趣的設計上，例如紋身貼紙、織品印刷、客製化文具等等，有超多可能性！

開始之前先準備以下物品：藝術字作品、相機、9x14吋的白紙、白色面紙、瓦楞紙箱、能夠切割紙箱的美工刀、檯燈或燈、三腳架，還有一台電腦。

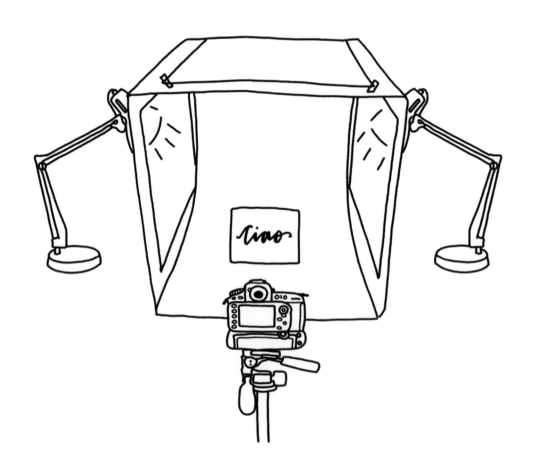

步驟 1

在拍攝藝術字作品之前，得先佈置好適當的環境，最簡單的方法就是自己做燈箱。全部只需要一個瓦楞紙箱就能辦到！用美工刀把紙箱的一面整個切割掉，然後在兩邊和頂部各割出一個大長方形。把白色面紙貼在紙箱外，遮住每個長方形，注意不要讓膠帶蓋到切割出的大洞。把9x14吋的列印用白紙短邊貼在紙箱內的頂部，這樣長邊垂下之後就可以當作燈箱的背景和底部。現在要架設燈光，最理想的類型是能夠調整頭部角度的工作燈。在紙箱兩邊各擺一盞燈，讓燈光照著以面紙遮蓋的紙箱側面。如果還有第三盞燈，也可以在頂部有燈光。把相機架在三腳架上，放在紙箱前方。現在都準備好了，開始拍攝吧！

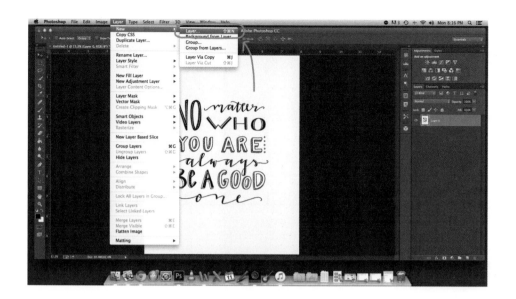

步驟 2

將照片上傳到你的電腦，在 Photoshop®或是其他你選擇的影像編輯軟體中打開。在選單列上選擇「圖層」，然後點擊「新增」，再選擇「圖層」。此時會跳出一個「新圖層」視窗，點擊「確定」。

步驟 3

將新的空白圖層移到作品圖層之下。

步驟 4

確認所選擇的作品圖層，然後點擊選單列上的「選擇」，點選「顏色範圍」。

步驟 5

用出現的滴管工具點擊背景的任意一處，就能選擇背景，然後移動「模糊」的滑桿，試試看一次點選可以包含多少像素。多玩玩這個功能，有助於了解自己喜歡的像素數量。

步驟 6

點擊「確定」後，螢幕上看起來應該是這樣，顯示出已經選擇了背景的顏色。

步驟 7

按下鍵盤上的「DEL」鍵，注意背景的顏色消失了。現在再點擊選單列上的「選擇」，點擊「取消選擇」。

步驟 8

要在背景加上顏色以凸顯作品，先選擇底層的空白圖層。然後點擊左下角的顏色色票工具，顏色視窗跳出來之後，選擇顏色後點擊「確認」。

選擇油漆桶工具,然後在空白圖層上任一處點擊,加上新的背景顏色。我為了示範,使用的是白色。

步驟 10

如果需要的話,也可以裁切作品大小。只要選擇裁切工具,接著在作品上就會出現一個裁切框,可隨意調整大小。在裁切框上連點兩次就可以做裁切。

步驟 11

如果都覺得滿意了，點選選
單列上的「檔案」，然後點
擊「儲存」。

步驟 12

如果想把作品放在不同的背景上，只要回到背景的圖層，然後按下左邊那個眼睛的小小圖示。這麼做可以讓
圖層隱形，然後再儲存一次檔案。

步驟 13

要在作品加上不同的背景，只要在Photoshop中打開想要的背景圖片，然後把作品檔案拖曳放到新背景上即可。你的螢幕看起來應該像這樣。點擊並拖曳圖框的四角，就可以調整作品放在背景上的大小。

步驟 14

調整到自己滿意的大小後，連點兩次圖框將作品放在背景上，然後儲存檔案。

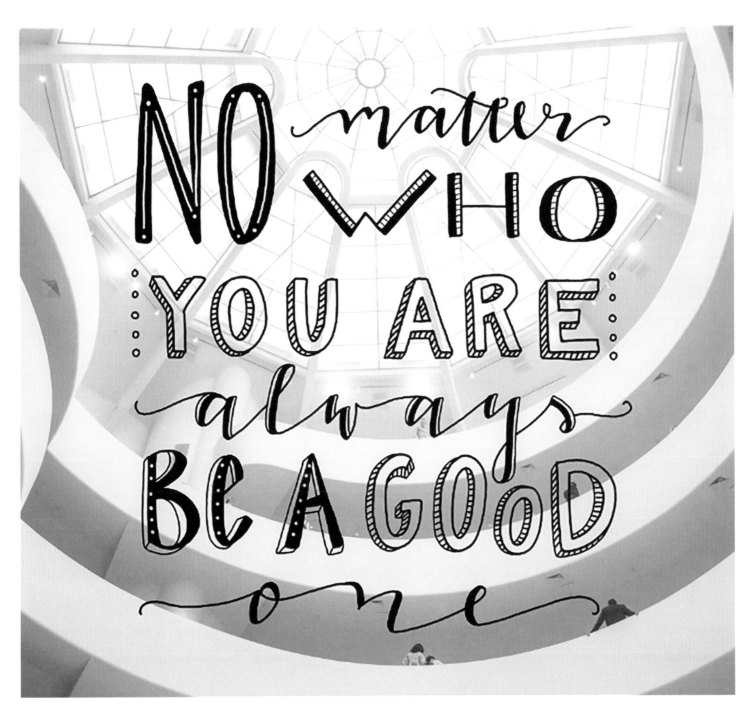

步驟 15

現在可以把作品上傳到網路上，也可以列印出來，或是應用在其他數位藝術作品上。大膽試試看吧！

使用不同媒材創作英文藝術字

英文藝術字有一個美妙之處，那就是可以使用各式各樣不同的媒材來創作美麗的作品。除了傳統的筆和鉛筆，還可以用顏料、麥克筆、軟頭筆來創作令人眼睛為之一亮的藝術字，甚至有什麼工具就能用什麼！

第一次使用一種新的媒材或工具的時候，一定要先暖身、練習一下，才能習慣其獨有的微妙差異和特性。例如，水彩是一種很棒的媒材，可以創造出漂亮的藝術字；同時，由於這是以水為基底的媒材，也就是說比較無法完全控制顏料的流動，不過沒關係！只要先稍作練習，就會發現水彩的美好特性，為藝術字增添一股輕盈而有生氣的感覺。

如果試了某種新媒材或技巧，卻不喜歡，那就去探索其他的可能性。我們鼓勵各位什麼都嘗試看看，你永遠都不知道自己可能會愛上什麼！學著使用新媒材可能會遭遇點困難，但如果玩得不開心，或者覺得苦惱，沒關係，改試試其他更有趣的東西吧。在精通了其他媒材之後，或許你會發現自己甚至又回頭去嘗試某種原本不喜歡的工具或技巧。這是我們做為藝術家都會經歷的過程，也就是不斷變動、成長，然後發展出自己的手法、技巧和藝術才能。

其他媒材

想尋找更多英文藝術字的創作靈感嗎？網路上可以看到更多精彩內容，請造訪www.quartoknows.cm/page/lettering，你會發現使用其他媒材的小撇步和示範練習，例如刺繡、燙凸粉和油漆筆！

以下我們在這個部分所示範的作品,都是使用不同的媒材、以有趣又有創意的方式創作藝術字。就算從來沒有使用這些媒材創作的經驗,只要從簡單的技巧著手、多多練習,就會發現自己也能夠創作出漂亮的藝術字。

軟筆刷藝術字

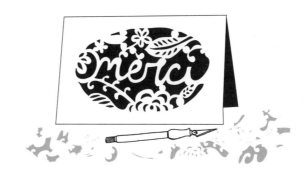

剪紙

水彩和不透明水彩

金屬材質

隨處可以找到的素材

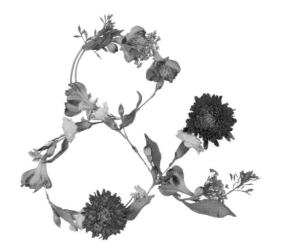

軟筆刷藝術字

軟筆刷藝術字的存在已經很久。在現代的使用中，軟筆刷備受喜愛的原因是其獨特而又具有表現力的特性。軟筆刷很適合用來寫優雅的草書或寬粗的大寫字母。

我們最喜愛使用的兩種筆是軟筆頭的黑色筆刷，還有可填充墨水的筆刷。可以使用的軟筆刷有非常多不同的種類，建議盡量多試幾種，直到找到適合自己的！

軟筆刷的筆　　　　　　　　　　　　　　　**可填充墨水的筆刷**

一開始可以先練習幾種不同的字型。軟筆刷寫出的藝術字可以很流暢，像草書那樣，甚至可以寫得又大又粗。練習軟筆刷藝術字時，很重要的一點就是要選擇自己想讓文字呈現出來的特性，這裡有幾種範例：

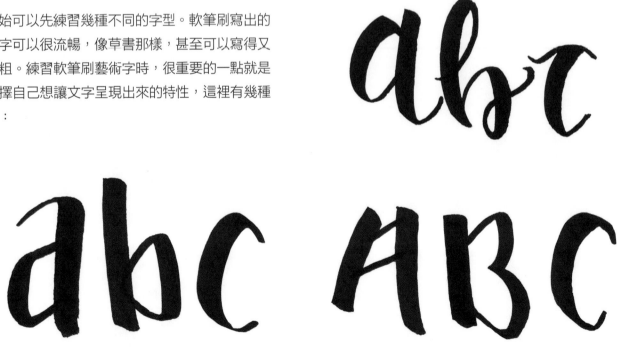

練習就是最重要的關鍵。在熟悉了手中的軟筆刷並且比較有信心之後，就可以開始發展自己的風格。有一個練習的方法可以試試，那就是製作字母表。

記得一個最重要的撇步，那就是在練習筆劃時，手腕要放鬆。手寫字的藝術就在於手臂的流暢擺動，這會在藝術字中展現出來。

搞懂這些類型的字母筆劃與寫法是十分重要。這裡箭頭標示的線條，顯示的是筆劃寫法和順序。

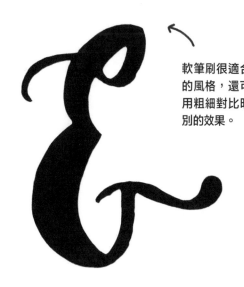

軟筆刷很適合用來寫草書或流動的風格，還可以玩玩連體字，利用粗細對比明顯的線條，製造特別的效果。

剪紙藝術字

剪紙是一種美麗的藝術形式，最早可以追溯至6世紀。從那之後開始，世界各地的文化都利用剪紙藝術，發展出屬於自己獨特的美麗風格與應用。雖說剪紙是一種古老的藝術形式，不過在今日仍然相當受到歡迎，也是有多種變化的藝術活動。現代的手作愛好者與工匠同樣對剪紙充滿興趣，就連商業設計師也是。

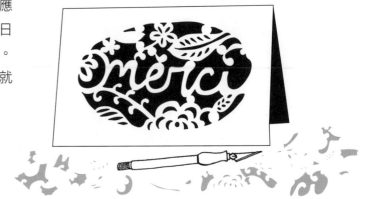

這裡示範的作品包含了幾種基本的剪紙技巧。「merci」的意思是法文的「謝謝」，我先以如草書般的字體繪製，並與正空間連接起來，然後剪掉負空間和其他花草元素周邊的空間。

材料

- 鉛筆
- 雕刻刀
- 切割墊
- 尺
- 卡紙
- 廢紙

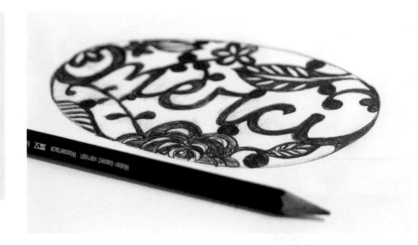

小撇步

一開始先用雕刻刀在廢紙上練習切割簡單的線條和曲線，等到熟悉工具之後，再寫出幾個簡單的字母，來練習切割。

步驟 1

先將想呈現出來的整體設計畫成草稿，花點時間構思，就可以避免切割時出錯。字母中的空白，例如「e」的字目，會跟著其他字母被割除，除非先「開眼」或是將藝術字連接上正空間。這個字體設計和周邊的圖形連在一起，讓我能夠保留「e」的字目，還有「i」上頭的小點。我喜歡在打草稿時用鉛筆塗滿正空間，這樣我就能看見最後的作品是什麼樣子，然後再用描圖紙描過，就會有一張乾淨、沒有鉛筆痕跡的輪廓線圖。

步驟 2

選一張卡紙,將整個設計圖形照描或印上去。

小撇步

將設計作品掃描存入電腦,這樣就能輕鬆製作許多複本,也能選擇印在不同種類的紙張上。

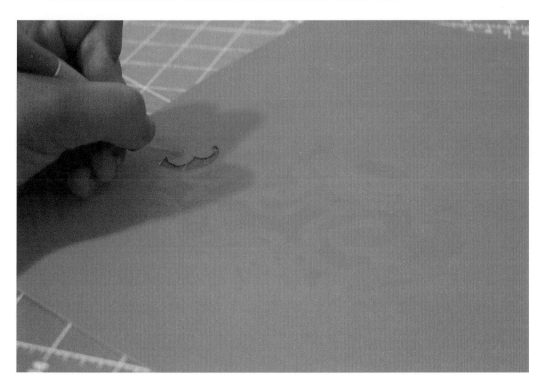

步驟 3

開始一次切除一部分形狀,貼著設計的輪廓線外圍下刀。使用雕刻刀時要稍用點力,才能完全割穿紙張。這個步驟會花點時間,全看整體設計有多複雜,只要耐心慢慢來就好。

步驟 4

切出所有形狀，再回
頭處理需要更細心修
整的細微細部。

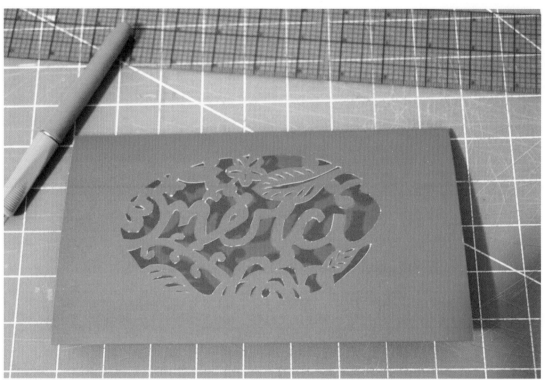

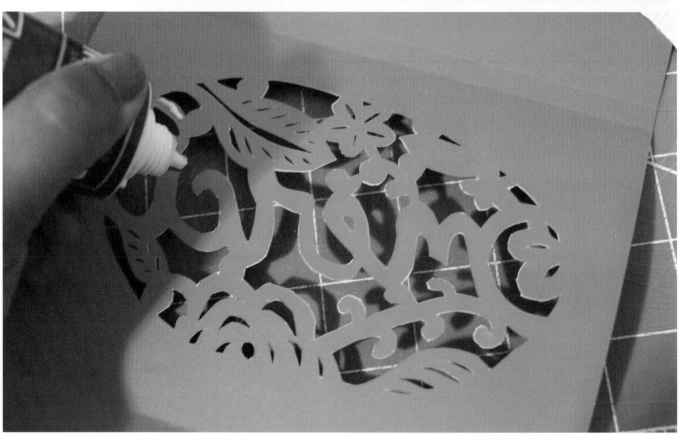

步驟 5

這樣就完成剪紙藝術字作品，當然還可以再增添一些細部，讓作品更為「亮眼」。試試看在作品後面放置不同材質與顏色
的紙張，等找到喜歡的搭配之後，將剪紙作品翻到背面，塗上接著劑。

步驟 6

將藝術字作品貼在做為襯背的紙上風乾。我把自己的作品貼在白色珍珠紙上，紙張上還有美麗的螺旋紋路，更添視覺效果。

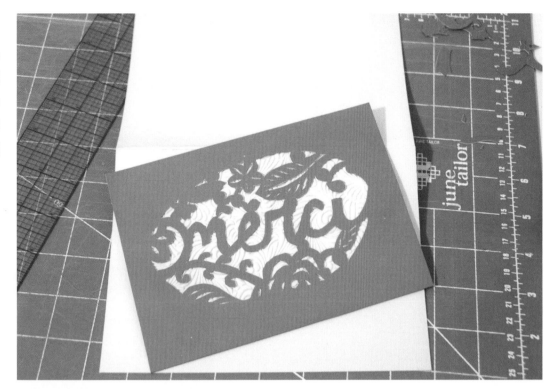

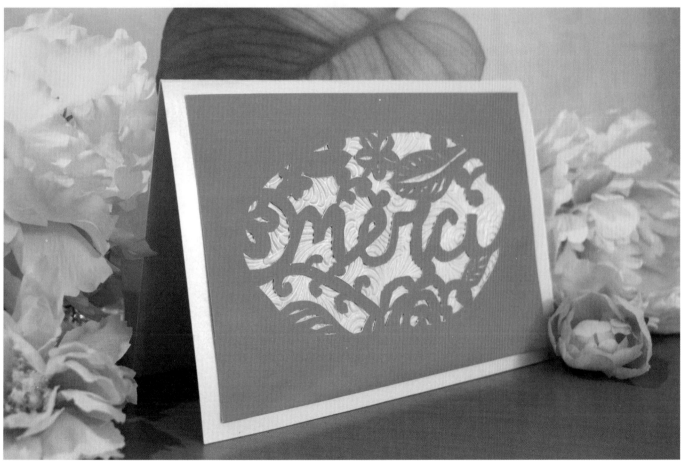

步驟 7

為作品裱框，或者像我這樣，把完成的作品黏貼在另一張對摺的卡紙上，就成了漂亮的卡片。

水彩與不透明水彩

要在藝術字作品上增添色彩和特別效果，水彩和不透明水彩是非常棒的媒材。水彩顏料會呈現半透明，不透明水彩則是透明度很低。而將不透明水彩塗在水彩上可以製造出堆疊的效果！這裡的示範是使用水彩，你可以使用水彩筆刷或是水筆來運用這些技巧。

材料

- 水彩與不透明水彩顏料
- 畫筆
- 水彩紙（最好是140～300磅）
- 鉛筆
- 尺
- 剪刀

步驟 1

先估量一下並畫出作品的大小範圍，我這裡示範的是8x10吋。然後再畫出藝術字的草稿。

步驟 2

現在準備開始畫吧！用水彩創作藝術字的有趣之處就在於能做出各種不同變化，讓作品呈現出絕妙的質感。

步驟 3

我們可以讓藝術字就這樣在畫面中，或者
也可以再加上裝飾和其他圖形。這裡我是
畫上了簡單的抽象圖形。

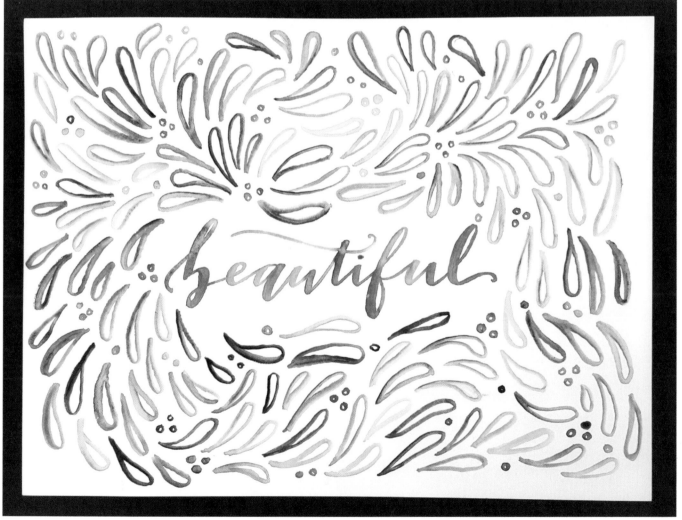

金屬材質

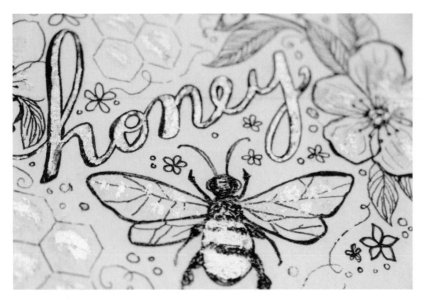

金屬元素隨處可見，從居家裝飾到紙製品都有。這些吸引眾人目光的點綴能夠反射光線，讓藝術字作品「閃閃發亮」。有許多方式可以運用金屬材質，包括金箔。如果想找些什麼方式讓自己的藝術字增添光彩，試試看以下這些技巧吧！

手工貼金箔

金箔藝術手法和圖樣是相當受歡迎的潮流。這個技巧要教大家如何輕鬆又不必花費太多錢，就能在藝術字作品加上金箔點綴細部。使用金箔看起來好像很麻煩，但是這個方法其實很簡單又好玩。這個技巧最適合不講究精細、筆直線條的設計，如果在生動的手寫藝術字上增添一點點甜美和閃亮，簡直就太完美了。

材料

- 鉛筆
- 永久油性防水墨水筆
- 萬用膠
- 細字畫筆
- 金箔
- 畫刀

步驟 1

先畫出草稿，然後用墨水筆描過。

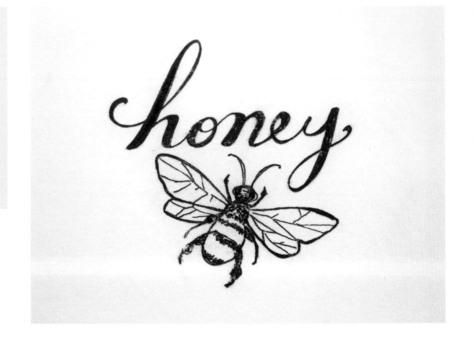

步驟 2

用細字畫筆沾取膠水塗在想要貼金箔的所有細部上。務必要平均塗覆在自己想要貼金箔的整個區塊上。讓膠水稍乾，等到摸起來有點黏黏的程度即可。

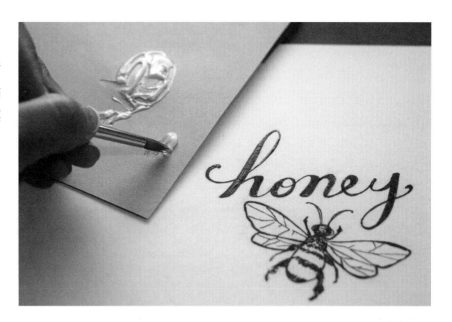

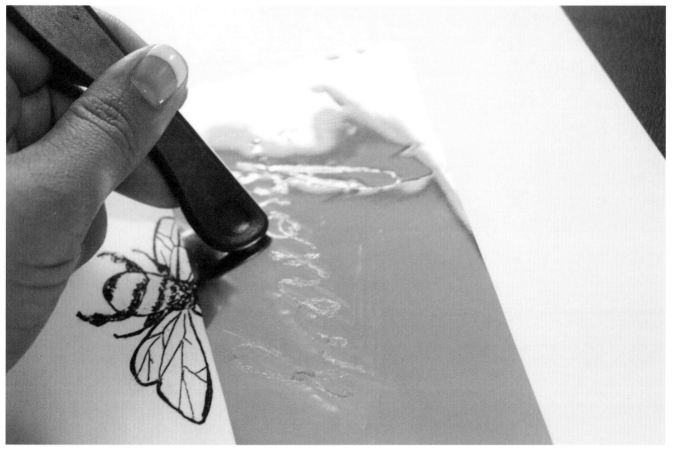

步驟 3

將金箔覆蓋在塗膠區域上，往下緊緊平壓，然後用畫刀工具摩擦表面。當看到金箔與塑膠紙剝離，黏貼到作品上時，就表示已轉印上去了。

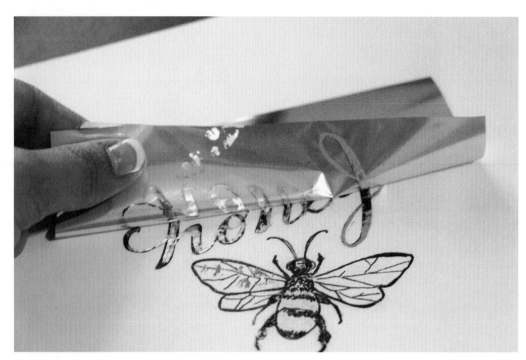

步驟 4

小心將金箔紙從作品上拉起來。

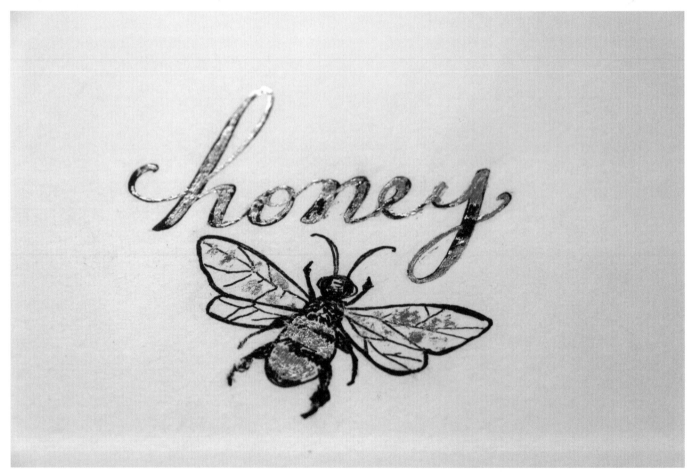

步驟 5

重複第二至第四步驟，繼續在細部加上更多金箔。

步驟 6

如果喜歡的話，可以在藝術字的周
圍加上插圖和金箔點綴。

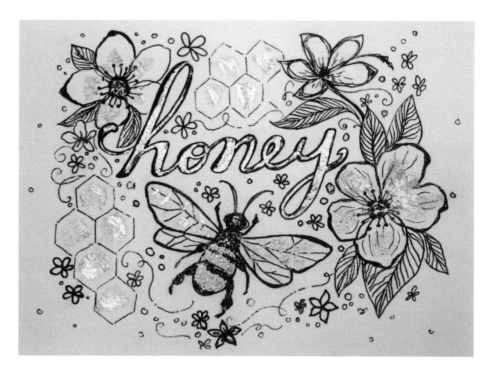

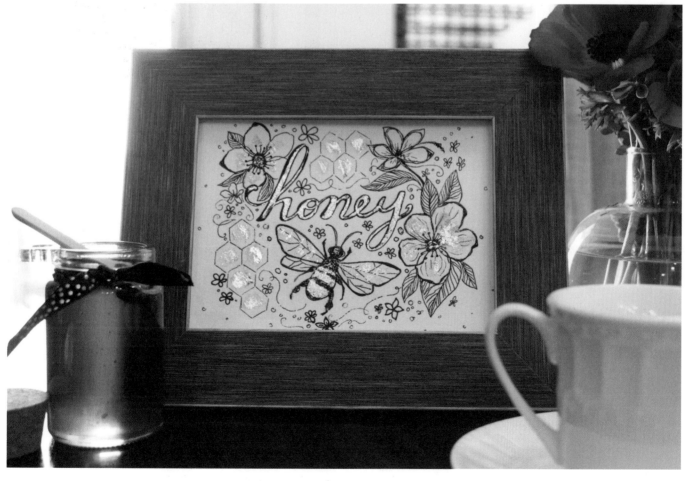

步驟 7

將完成的手工貼箔藝術字作品裱框或掛起來。利用這個方法來為任何作品增加金屬元素都非常適合。可以在桌牌、卡片、
手工產品標籤，甚至是名片上妝點金箔，許多有趣的應用方式都可以試試！

彩色鋁箔紙

想不想知道，要創作出看起來、感覺起來都相當高難度的精緻貼箔作品有什麼秘訣？以下這個貼箔應用的方法能夠創作出清晰的線條、俐落的圖形，最終還能呈現美麗的金屬效果，看起來就像是專業印刷的成品。這項技巧需要多幾個步驟和材料，但是最後的成品絕對是值得多花點心力準備。這類精緻的貼箔藝術字，可以用在邀請柬、印製品、牆面裝飾，另外幾乎是想得到的紙製品也都適用。

材料

- 選擇自己熟悉的影像編輯軟體
- 雷射印表機（或者可以找專業印刷業者用雷射印表機印出設計稿）
- 熱封膜機（注意：不需要用很昂貴的封膜機，只要具備產生高熱並平壓的功能即可。或者也可以選擇花點錢買台燙箔機。）
- 熱感鋁箔紙
- 剪刀
- 8.5 X 11吋的模造紙
- 8.5 X 11吋的列印紙

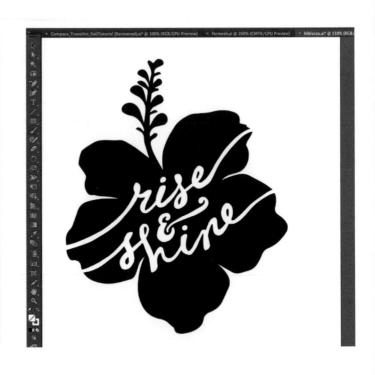

步驟 1

先設計、準備好作品。我用Wacom®繪圖板創作出圖形和手寫藝術字。你也可以這麼做，或者用自己最喜歡的電腦字型輸入一段話，或是把手繪設計轉成數位作品也可以。（參照第64～71頁的示範步驟。）

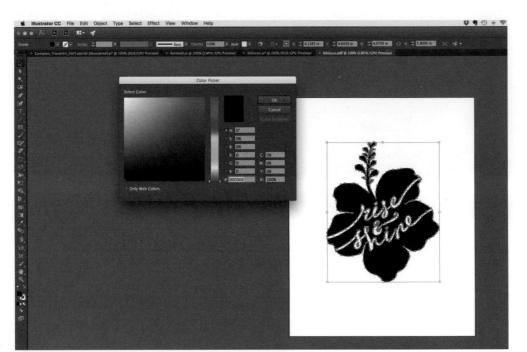

步驟 2

準備好將作品印成全黑。鋁箔會黏附在碳粉上，所以列印時必須使用百分之百的黑，才能完整黏附。

步驟 3

如果有雷射印表機，可以
自己在家將設計圖印在重
量適中的8.5 x 11吋模造
紙上。我是到附近的印刷
店請他們用雷射印表機，
使用純黑碳粉把我的設計
圖印出來。

小撇步

為什麼要用雷射印表機來印設計圖呢？因為雷射印表機用的是碳粉，鋁箔紙遇到熱和壓力
就會黏附在碳粉上。可惜噴墨印表機就不適用於這個好玩的技巧。

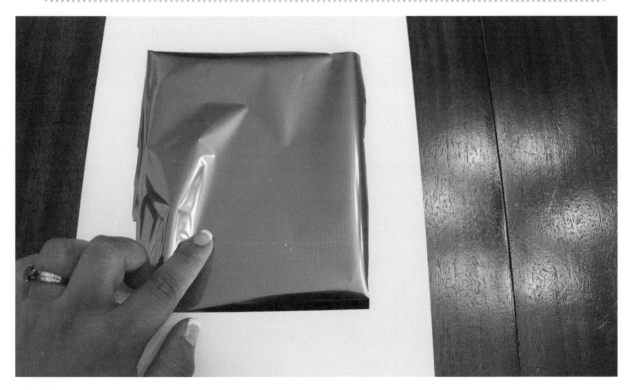

步驟 4

打開熱封膜機，將溫度設定到最高，讓機器預熱好。在等待熱機的時間，將鋁箔紙覆蓋在設計圖上，剪成適
當的大小，然後用鋁箔紙覆蓋住設計圖樣。

步驟 5

在鋁箔紙上再蓋一張一般的
列印紙，以免鋁箔紙移位。

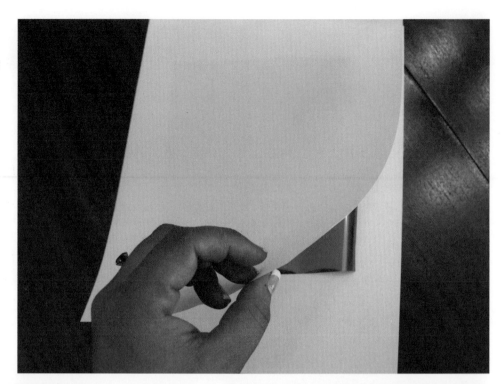

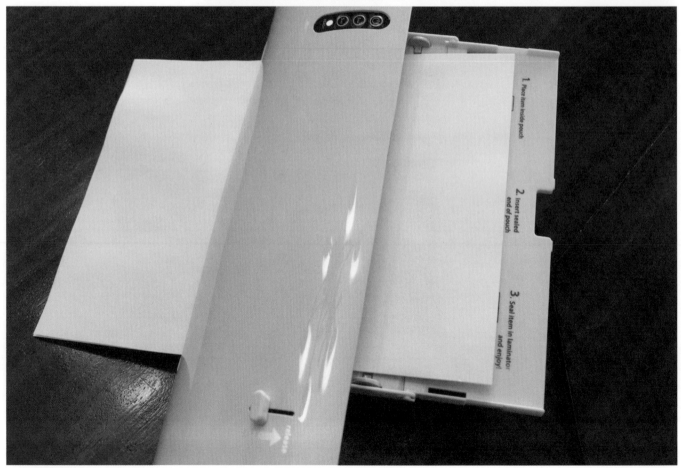

步驟 6

將設計圖、鋁箔紙和覆蓋的列印紙一起送進熱封膜機。

步驟 7

讓作品稍稍冷卻,然後輕輕將鋁箔紙從作品上撕起來。把作品裱框後掛起來,好好欣賞這幅特製的彩色鋁箔創作吧!

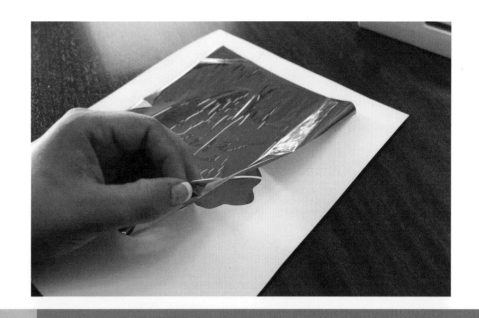

疑難排解

如果鋁箔不能平均撕起,並發現有殘留黑點,或許可以試試右邊這幾種調整方法。

- 熱封膜機可能不夠熱,熱機至少要15分鐘。如果你的熱封膜機有不同的溫度設定,一定要設到最高。
- 確認鋁箔紙平放在設計圖上,而且沒有皺褶,然後再將列印紙覆蓋上去,送進熱封膜機。
- 你的印表機可能碳粉不足,或者沒有使用純黑的碳粉列印。試試看再印一次設計圖。

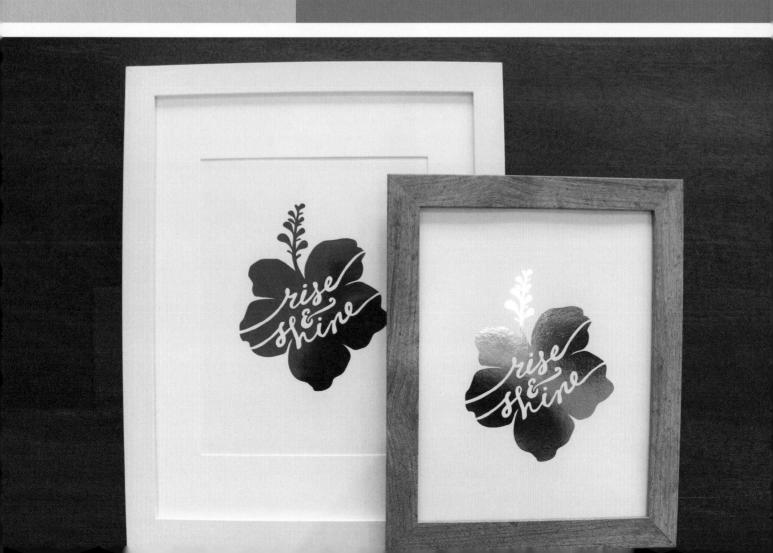

隨處可得的素材

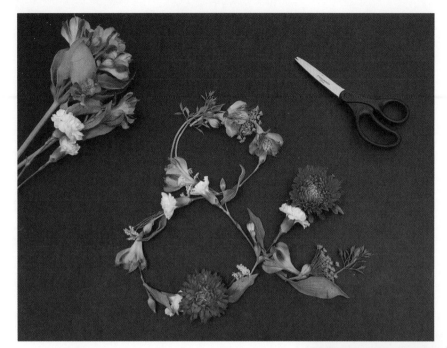

許多具有創意又有趣的方法，是利用各種不同的獨特素材，創作出獨特的藝術字作品。從食物、花朵，到隨處可以找到的物品，不管使用什麼都沒有限制！試試看用找來的素材，應用一些簡單的方法創作藝術字，然後試試搭配其他素材，看看能玩出什麼創意！

鮮花

用鮮花來創作藝術字很簡單，就是直接到附近的花店買花。請跟著以下步驟，創作出漂亮的「&」符號，然後再試試擺出自己名字的縮寫或者最喜歡的數字。

材料
- 有顏色的硬背板（例如黑色珍珠板）
- 鮮花
- 剪刀或園藝剪

步驟 1

先把一小段、一小段的花朵和葉子排列成字母形狀，將花朵和葉子疊放在枝莖剪斷處，好製造出無縫連接的樣子。

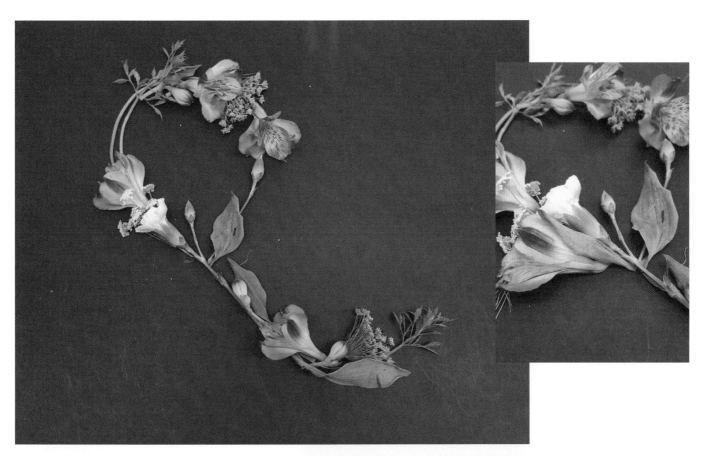

步驟 2

繼續排出字母的形狀,將枝莖和花朵尾
端塞在葉片底下,好藏住各段花朵和葉子
之間的相接處。把尾端塞在下面也能讓畫
面看起來彷彿它們本來就是這樣生長的。
利用一小堆截短後的花朵和葉子來排出曲
線。

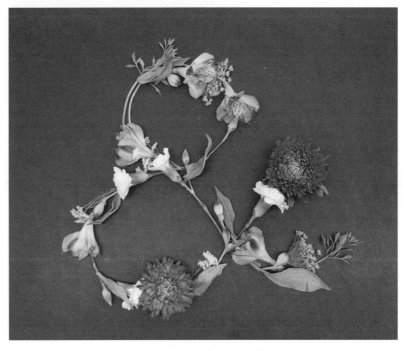

步驟 3

點綴幾朵特別搶眼的花朵來完成排列,再清理一下作品周邊的枝枝葉葉。這種藝術形式雖然無法長久保存,但是只
要把作品拍攝下來,就可以將這份美麗圖像印出來,保存好幾年!

食物

既然都已經用花朵創作了，那麼也可以更進一步，試試用食物吧！在這裡的示範中，我們要用的是香料。

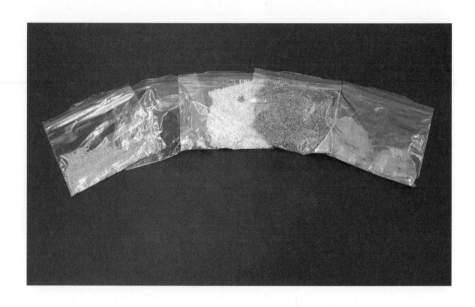

材料
- 深色背景（例如黑色珍珠板）
- 香料
- 塑膠夾鏈袋
- 剪刀
- 雕刻刀

步驟 1

先把香料裝進夾鏈袋裡。我選擇的是顏色鮮艷的香料：芥末籽、紅椒粉、大蒜粒、墨角蘭，以及薑黃粉（上圖由左至右排列）。

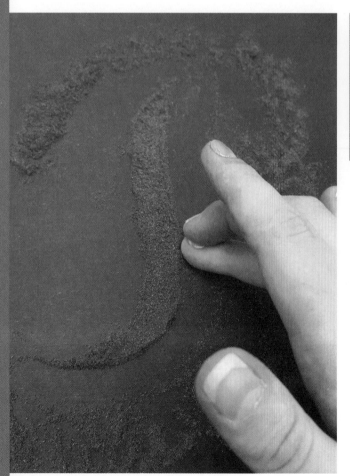

步驟 2

剪掉塑膠袋底部一角，這樣就能控制撒出香料的分量。先撒第一種香料，撒成藝術字大概的形狀，然後用手指將香料粉壓緊、形塑出藝術字的輪廓。要有心理準備，手指會變成那種香料的顏色！

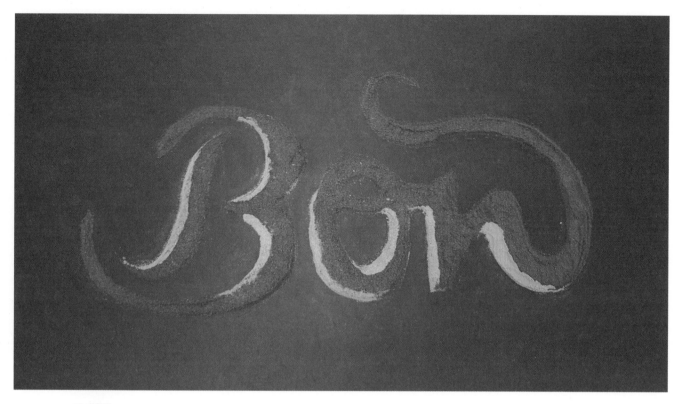

步驟 3

用指尖或是棉花球把多餘的香料清理乾淨,然後用另一種顏色對比的香料製造出立體感。我用的是鮮黃色的薑黃粉。

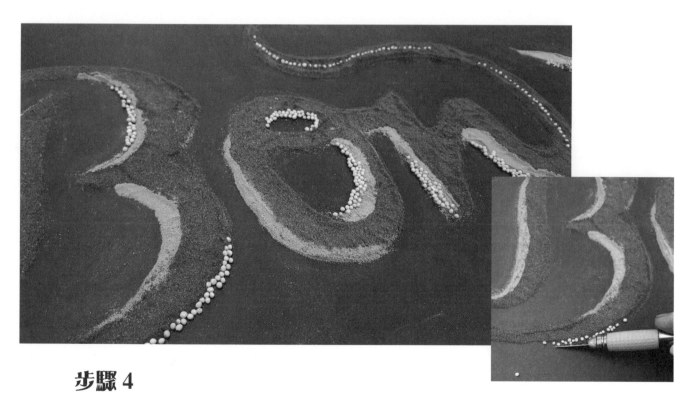

步驟 4

再用芥末籽加添構圖的細部和質地感。你可以小心地把芥末籽撒在香料上,或是用雕刻刀仔細地把種籽排列在藝術字的邊緣。

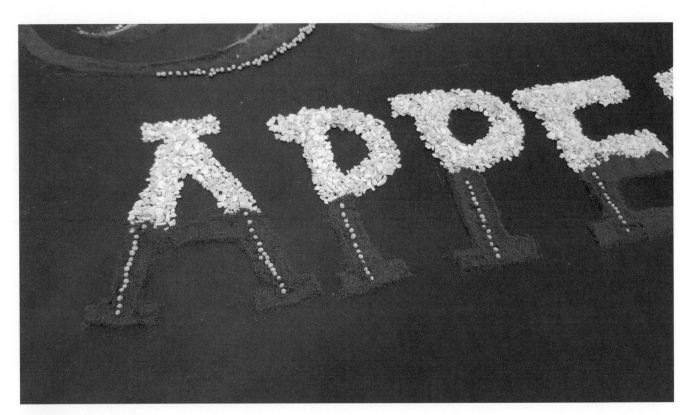

步驟 5

照著相似的模式將所有字母寫完,或者實驗看看,用其他香料增添更多不同的質地感和視覺效果。這裡我用大蒜粒和紅椒粉製造強烈對比,把剩下的字母寫完。我也加上了芥末籽當作裝飾。

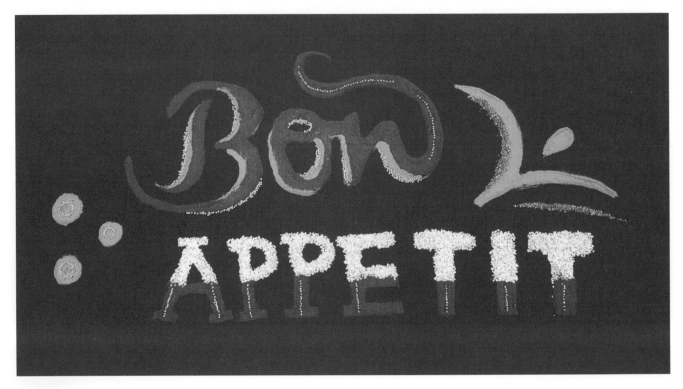

步驟 6

最後加上裝飾元素就完成了。接著拿起相機,拍幾張照片吧!這樣的作品最適合用來創作自己專屬的食譜卡,或是做為家族食譜的特別封面。

隨處可得的素材

用隨處可以找到的素材創作獨特、現代感十足的藝術字作品，對於各種空間都可適用。這幅單一色調的藝術作品利用顏色、立體感、質地感和陰影的些微變化，形塑成藝術字。你可以蒐集自己喜歡的各種物品來創作。這裡我選了許多不同東西，呈現出各種對比，例如：脆弱與堅固、陰柔與陽剛、天真與世故，並且將在天空翱翔的感覺融入藝術作品之中。我的靈感來自於童年時期的夢想，還有每個人心中都擁有那個共同的渴望：飛向天際。

這幅作品的步驟示範請參考網頁：
www.quartoknows.com/page/lettering！

在物體表面運用英文藝術字與作品

只要開始探索藝術字與字體，就沒有什麼所謂的限制，你可以用這項獨特的個人藝術形式，創作出多種不同的藝術作品、禮品、居家裝飾物，以及紙製品。從客製化的logo及文具，到牆上的壁畫和DIY字體，只要願意，幾乎可以把藝術字技巧運用在任何地方！

在本書這個部分，你會學到好幾種輕鬆就能依自己需求改造的DIY作品，讓你能夠精進技巧，用新穎的方法探索藝術字。創作任何作品時要記得，你可以依自己的喜好做改變，讓作品具有自己的個人風格。請把本書的示範當成指引，將自己所需要的所有技藝好好發揮，創造出能夠展現自己個性和風格的藝術字作品吧！

只要選對工具，幾乎可以在任何物體的表面上寫藝術字，無論是玻璃、木頭、陶瓷、牆面……等等，紙張和帆布就更不用提了。本書這部分的示範僅僅展現了一小部分的可能性。去吧，帶上在這本書中所學到的一切知識、技巧和靈感，踏上專屬於自己的藝術之旅，探索藝術字的樂趣！

更多作品示範

別忘了去看看在網路上提供的其他內容，請參考www.quartoknows.com/page/lettering，這裡有更多藝術字的小撇步、技巧和步驟示範！

接下來，你會看到一些創作的點子以及步驟示範，其中有幾個方法可以幫助你更精進目前所學的技巧，創作出各種不同、專屬於自己的手寫藝術字作品。

從禮物包裝紙和文具……

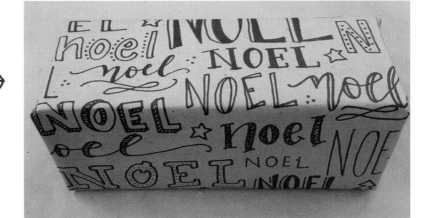

到看來專業十足的logo……

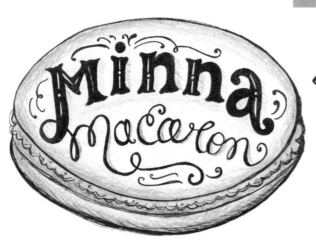

DIY字體……

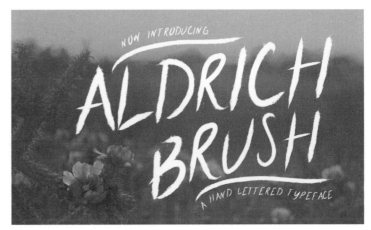

……甚至還有居家裝飾，以及更多作品！

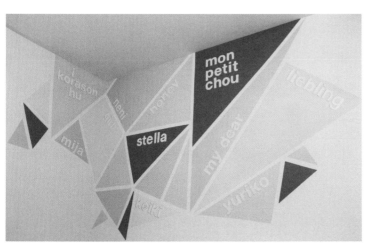

包裝紙

我們一年到頭都會用到包裝紙，像是為了生日、派對和節日等等，如果可以做出專屬於個人的手寫藝術字包裝紙，一定會讓自己的朋友與家人留下深刻印象！這裡我選擇用「Noel」這個字，運用許多風格迥異的字體，來做耶誕節包裝紙。

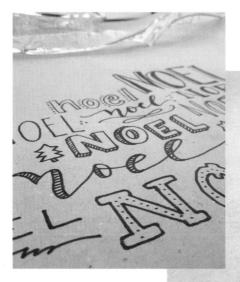

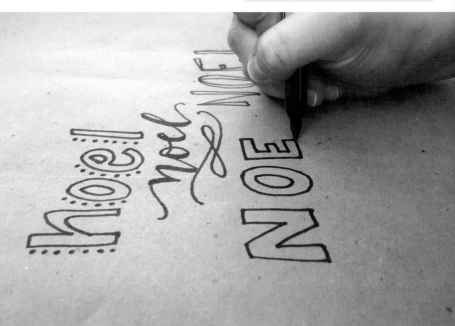

步驟 1

把紙展開，用膠帶貼住固定，或是以重物壓平在堅硬的表面上，像是桌面、硬木板，或是鋪磁磚的地上。如果需要的話，可以在開始前先打些草稿。然後用手寫字填滿整張紙。運用3D藝術字、散列符號增加作品的質地感，並且用各種不同的草寫字體、粗體、襯線字體和無襯線字體，大幅強化這幅藝術字作品的立體感與給人的印象。還可以加上一些小插畫，例如星星和耶誕樹。

小撇步

如果使用的是油漆筆，一定要遵照製造商的指示把筆準備好。大部分油漆筆在使用前都需要先搖一搖、下壓筆尖。

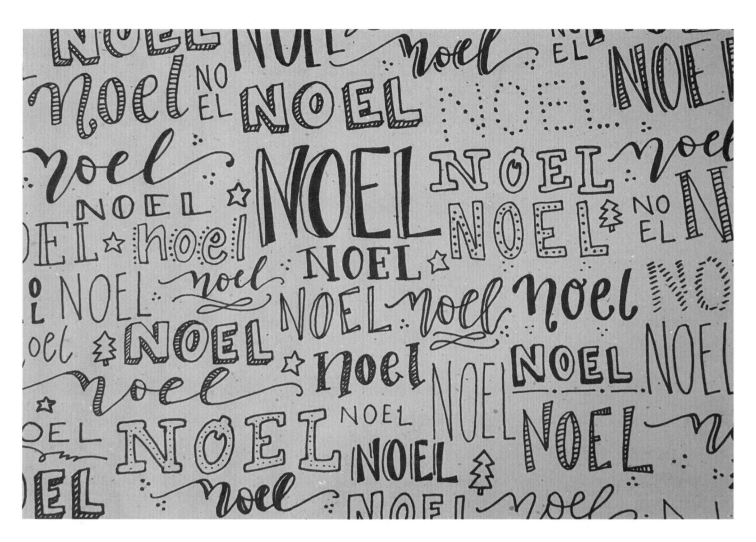

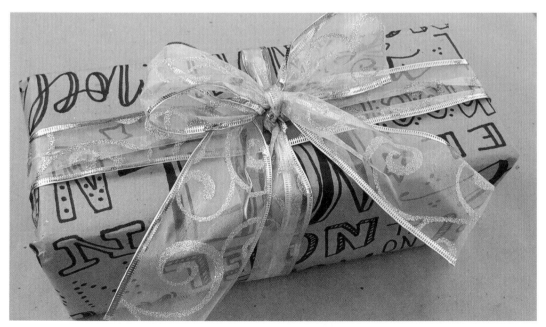

步驟 2

盡量把紙張填滿,或是看
想填滿到什麼程度;一定
要讓墨水乾透後才捲起來
存放,等以後使用或是用
來包裝禮物。

禮物吊牌

既然已經設計出客製化的包裝紙，接下來用這些簡單、手寫的禮物吊牌，將禮物準備好。

材料

- 吊牌（木片或是黑板材質）
- 油漆筆（非油性）
- 密封噴霧（非必要）

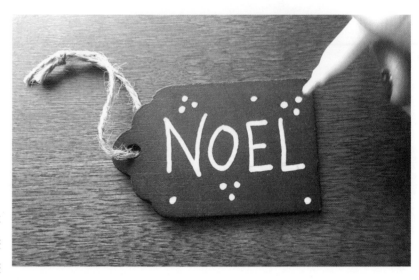

步驟 1

用一條微濕的布擦拭吊牌，並在寫字之前先讓吊牌徹底乾燥。使用油漆筆之前，務必要遵守製造商的指示將筆準備好。如果需要的話，可以先在一張廢紙上畫出圖樣或打草稿，然後再畫到吊牌上。使用油漆筆的時候，重點是要在油漆全乾之前就快速寫好。現在，請先寫出字母的基本線條。

小撇步

要創作漂亮的客製化禮物吊牌，也可以就用厚卡紙和自己最喜歡的麥克筆或彩色筆。只要把卡紙裁成吊牌的形狀，加上手寫字，綁上緞帶或細繩就完成了。

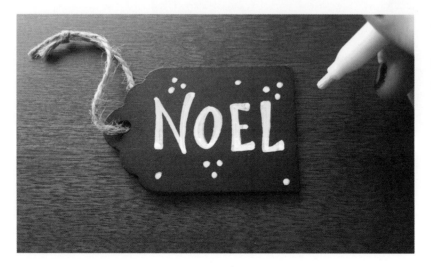

步驟 2

接著把字母筆劃加粗、修飾，也可以在字母周圍加上裝飾性圖形。

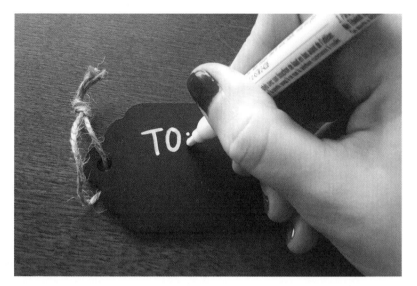

步驟 3

讓吊牌正面完全乾透。全乾了之後，就可以利用吊牌的背面加上個人訊息。

步驟 4

讓吊牌完全乾透。接著，如果需要的話，可以加上一層密封噴霧，然後就可以把吊牌掛到禮物上囉。

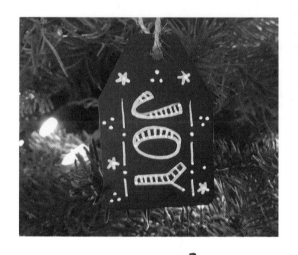

更多應用：把這些吊牌當作耶誕節的吊飾也很可愛！

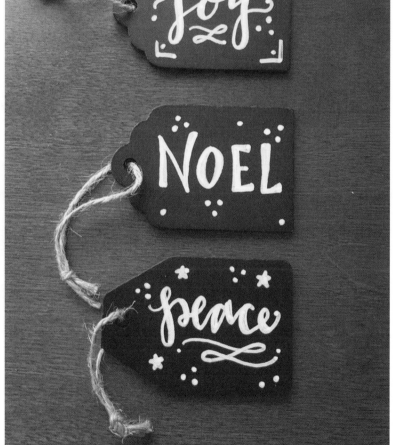

有藝術感的信封

材料

- 信封
- 鉛筆
- 尺
- 不透明代針筆與金屬色系油漆筆

我最喜歡的驚喜就是打開信箱的時候，發現裡頭有一封手寫的信或是美麗的手繪邀請函；而同樣讓人開心的，就是寫一張貼心的卡片或信件，再投遞出去。現代科技很棒，讓我們可以跟遠方的親友時時聯繫，但是如果能寄出或收到一封傳統的信，就格外有意義。不管是要寄出信件、邀請函、履歷或是愛心包裹，加上富有藝術感的個人化手寫字，一定能夠讓你的郵件更亮眼。信封是收件人第一眼看到的東西，不如就讓對方留下絕佳的第一印象吧！只是一定要確認一下當地郵局的投遞建議，才能確保自己的手寫字與設計符合郵局的規定。

高雅的信封

這些高雅的手寫信封或許最適合用在寄送節日賀卡，或是為婚禮的邀請函來增添質感。試試看用白色的不透明代針筆，寫在深色或金屬色系的信封上，來製造出引人注目且出乎意外的效果。

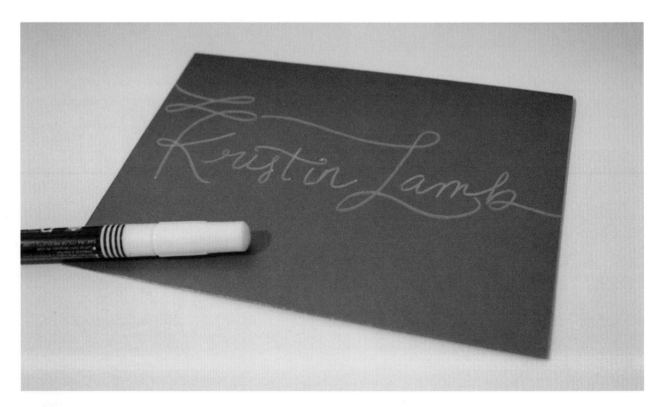

步驟 1

先在信封中央很快寫下收件人姓名的草稿。要注意，有些特殊材質的紙，像是這種金色的信封，無法完全藏住鉛筆或橡皮擦留下的痕跡，或許可以乾脆像我這樣直接用筆寫在信封上。

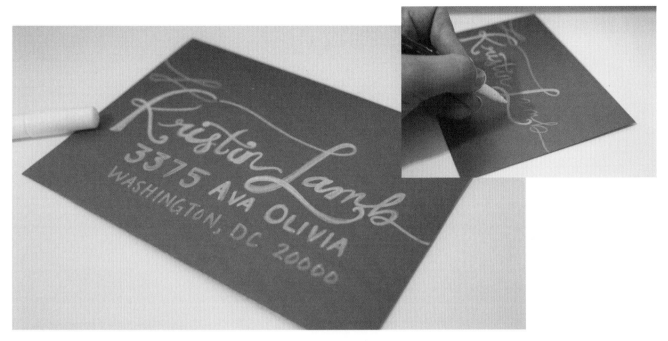

步驟 2

順著草稿線寫，往下的筆劃加粗一點，上提的筆劃則偏細，以模仿書法的筆劃。然後再加上收件人的地址。你可以寫漂亮又獨特的字體，只是務必要讓郵差好辨認。

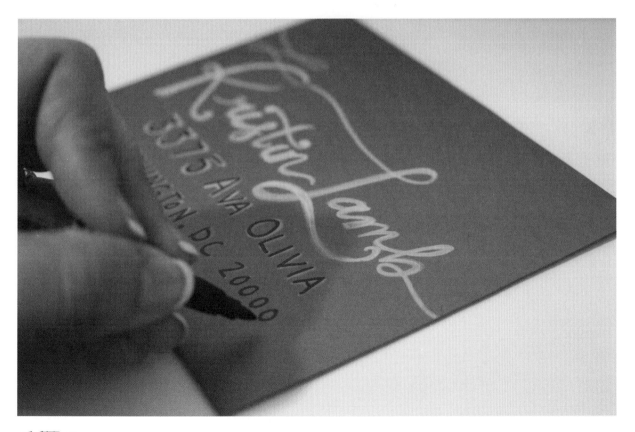

步驟 3

這個步驟不是一定需要。我喜歡用黑筆再描一次收件地址，使其跟金色背景的對比更強烈，也更容易辨識。

大尺寸的藝術信封

這些有趣又大尺寸的客製化信封，拿在手裡感覺是十分特別。如果你需要寄送8.5 x 11吋大小的文件，又不想摺起來，這種信封最棒了。美麗而鮮豔的色彩、出其不意的藝術字設計，再加上周邊的藝術插圖，讓這個信封似乎成了可以單獨展示的藝術作品！要寄一封特別的信給自己所愛之人或是寄出一件藝術作品，這麼做很有創意。如果你是創意工作者，用這種信封裝入作品集範本、藝術作品，或是各種素材，寄給重要客戶，也相當特別。

步驟 1

輕輕用鉛筆描出藝術字設計的基線，然後再用鉛筆淡淡畫上藝術字草稿。這樣可以便於之後調整空間。

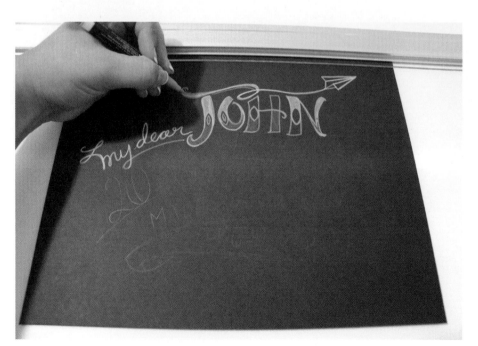

步驟 2

描出輪廓、上色，並在收件人的姓名上加點活潑的細部。

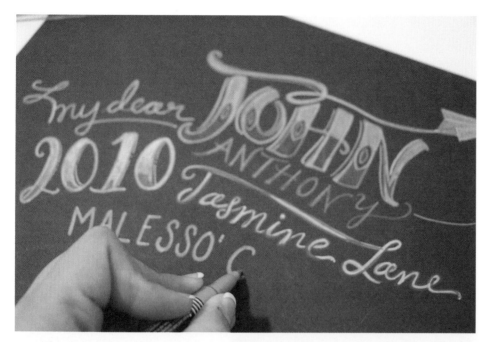

步驟 3

用有顏色的筆描寫地址。如果你跟我一樣是左撇子，一次只要寫一行，然後回頭修飾線條、加上色彩和細部，再接著寫下一行，這樣才不會沾染到顏色。

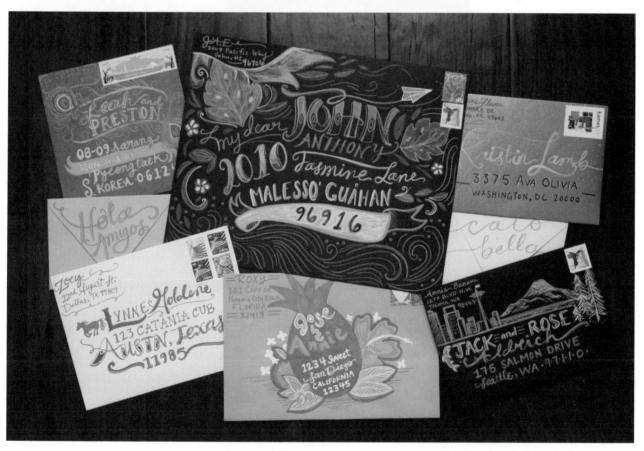

步驟 4

手寫完地址之後，再加上有趣的細部和裝飾線。盡情揮灑創意，大膽嘗試，開心玩吧！想想看，收件人在信箱驚喜地看到這樣獨特的手寫信封，會有多麼開心！

手寫藝術字logo

材料

- 素描鉛筆
- 藝術家專用的典藏級防水墨水筆，準備大小不同的筆尖（我通常會用0.5公厘和0.2公厘）
- 素描本
- 繪圖紙
- 描圖紙
- 相機／手機

設計logo的時候要考慮許多因素，得謹慎選擇詞彙、顏色、圖像，還有字體，這些都會影響一個品牌是否成功。利用手寫藝術字來設計logo是很獨特的方法，能夠讓品牌具有特別、獨一無二的感覺。試試看，來為自己的公司、個人品牌或是部落格設計logo！

步驟 1

開始之前，先寫下幾個詞彙來形容自己的品牌。選擇能夠反映這些詞彙意思的字體風格，用手寫藝術字的技巧試試看。這裡示範的是我覺得最能夠反映出馬卡龍烘焙坊品牌的詞彙。

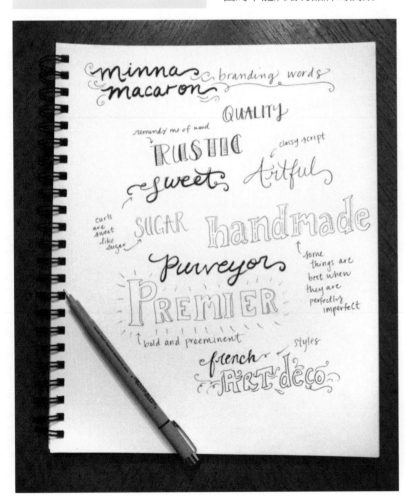

概念形成和打草稿能夠幫助我們決定該使用哪種風格的字體。我是想要創作一個真正有手作感覺的手寫字logo，所以logo必須有一種生機盎然的感覺，不能看起來太僵硬、製式，或是太普通。因此，我選擇了甜美、有律動感的字體，還加上特殊風格、不那麼對稱的襯線。這些都讓我選擇用來反映品牌的詞彙更具有獨特的性格。

概念

要創造出成功的品牌，最重要的步驟是將logo的概念型塑出來。強烈的品牌認同所需要的不只漂亮、符合潮流的logo；真正成功的品牌所使用的概念能激發思考，在視覺上傳達出這個品牌的目的。不同的字體風格會激發出特定的感受和情緒。在形塑出logo的概念時，想想你的品牌認同，要能夠反映出自己想要傳達的價值、情感與個性。另外也要想想希望接觸到的目標群眾，而字體心理學能夠強化你希望如何傳達這些概念的力道。

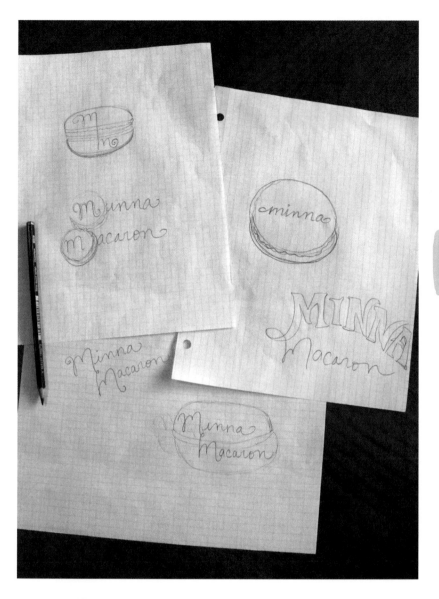

步驟 2

在思考過如何表達品牌的概念之後,就可以開始打草稿了。我先用了鉛筆在繪圖紙上畫草稿。記住,這個步驟所注重的不是完美,而是要將想法表達在紙上。要畫幾次草稿都可以,全視需求而定。

小撇步

用描圖紙轉畫下最後的草圖。使用描圖紙能夠讓我們修飾藝術字的線條,看看還想要在最後的logo上做什麼改變,也讓我們能夠很快修改,而不必每次都要從頭開始重新繪製藝術字。另外,使用描圖紙也可以讓最後的作品上不會出現鉛筆和橡皮擦的痕跡。

步驟 3

決定好logo的設計後,就可以來把草稿修得更完美。在這個階段,我喜歡用鉛筆和一張新的繪圖紙來畫。先輕輕用鉛筆描出logo,然後再回頭修飾細部。這部分仍然只是草稿,不需要追求每條線都乾淨完美,而是要能清楚看出,最後的手寫字logo會是什麼樣子。

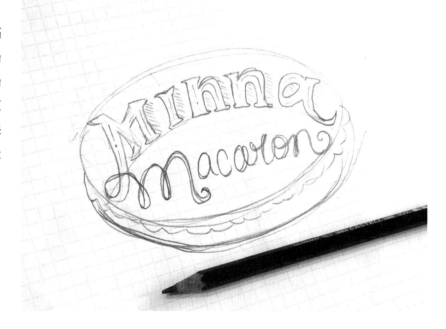

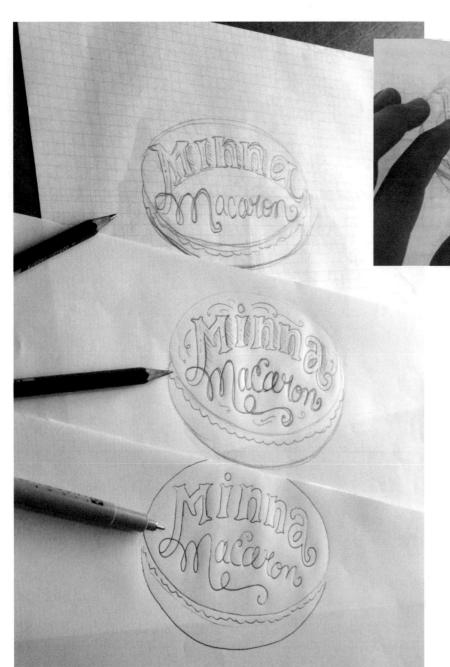

步驟 4

現在該來把logo轉印到另一張紙上了。這個過程很好玩，步驟可以很少，也可以很多，端看自己覺得是否需要。我為了這個logo安排了兩個步驟。在第一張描圖紙上，我再度用鉛筆描畫，盡量將線條畫得簡單俐落，並且加上一些我想在最後成品上看見的細部。接著，我再用第二張描圖紙，用細字頭的防水墨水筆描出logo輪廓。

步驟 5

完成轉印的步驟，並且如果對logo輪廓線的最終樣貌也滿意之後，就可以用不同大小筆尖的防水墨水筆回頭描繪輪廓線，在logo上妝點最後一些細部。

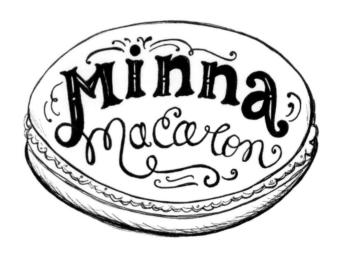

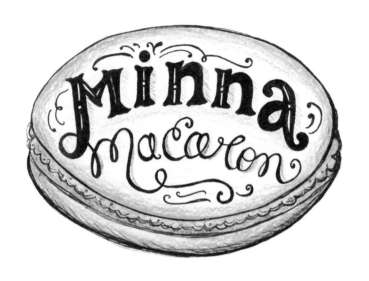

步驟 6

即使我知道這個品牌會使用什麼樣的配色，我總還是會先以黑白兩色設計手寫字logo。以黑白logo進行設計，可以讓我把焦點放在基本形式上。我通常會把黑白的logo輸入電腦，轉成向量圖檔，然後再加上顏色。但是，在拍攝下來或掃描好黑白logo以妥善保存後，試試看使用各種不同的顏色與材質會很有趣。你可以用不同的媒材來實驗看看，例如簽字筆、色鉛筆或是水彩，讓心裡有個底，知道自己希望最後的數位logo會變成什麼樣子。

小撇步

把成品修飾到完美之後，花點時間拍下來或是掃描自己的手寫字logo。最好是使用數位相機，因為可以拍出品質好、解析度高的照片。請參照第64～71頁的方法。

翻到下一頁的示範教學，學習如何將手寫字logo轉換成像這樣的專業向量logo！

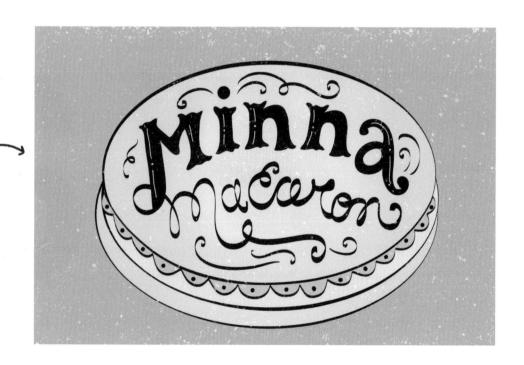

將logo手稿轉為向量檔

材料

- 相機或掃描機
- 良好光源
- 影像編輯軟體（例如 ADOBE® PHOTOSHOP®）
- 向量圖檔編輯軟體（例如 ADOBE® ILLUSTRATOR®）

知道如何畫出美麗的手寫字logo並修飾至完美後，或許你會想試試看，把logo轉換成向量圖檔。把logo轉成向量圖檔後，幾乎可以想印在哪裡就印在哪裡，而且可以依自己的喜好調整形狀、大小或顏色！這段過程需要練習和耐心，但是過段時間，就能有顯著的進步。把logo轉換成向量檔，就能夠為自己的作品實實在在添加一股量身訂製、專業的味道。

什麼是向量圖檔，又為什麼會想要把logo轉換成向量檔案格式呢？向量圖是以錨點和路徑組成，這些路徑可以是直線，也可以是曲線；錨點則會指出路徑的方向。簡單來說，你可以想像成是連連看的著色頁面，線條是從一個點連到另一個點，只要所有線條都連接起來，點和線就能組成圖像。

向量路徑可以用來創造簡單的形狀或複雜的圖像。專業的數位字型設計師會利用這些錨點和路徑，創造出線條、角度和曲線，組成自己的字型形狀。因為向量圖檔並非由像素構成，所以好處就是不管放得多大，仍然可以保持清晰、線條銳利。這是因為路徑和錨點是由一條數學公式構成，所以才有可能不論哪種尺寸都讓比例維持正確。不管把向量logo做得多大，圖像依然會銳利清楚。

以下是像素圖與向量圖的對比：

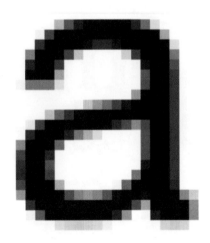 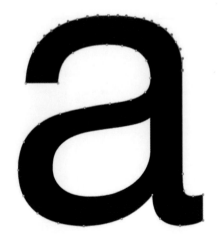

像素圖
如果把像素圖放大到一個程度，可以看見這張圖是許多點組成的，稱為像素。把圖放得愈大，就會顯現出愈多點，圖像也會更加扭曲，變得模糊。

向量圖
向量圖是以路徑和錨點組成，能夠建構出圖像的線條、曲線和形狀。所以不管圖像放得多大，視覺上仍然完整。

有幾個方法能夠將logo草圖轉成向量圖。這裡我會先用「影像描圖」工具一步一步示範，此工具會自動將影像轉成向量圖。等我們試過這幾個步驟以及幾種「影像描圖」的功能之後，我會簡單示範如何以手繪畫出logo的一部分，然後再用鋼筆工具修飾logo圖樣。

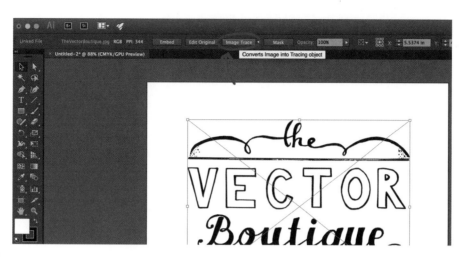

步驟1

拍下或掃描手寫字logo，在Adobe Photoshop或選擇類似的影像編輯軟體中編輯。（請參考第64～71頁的步驟示範，看看如何準備照片，並將手寫字去背。）將編輯後的檔案存成高解析度的JPG檔，然後打開Adobe Illustrator，將檔案放在新文件中。將圖像選擇起來，找到螢幕上方屬性面板上的「影像描圖」按鍵。按下按鍵後，影像會轉成預覽圖，就可以看到向量圖是什麼樣子。

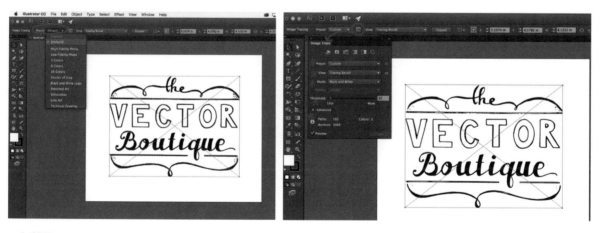

步驟2

還有許多方法可以用來修飾Illustrator描出的向量圖。我建議先在「描圖預設集」（見上方左圖）中檢視不同選項，然後打開「影像描圖面板」（見上方右圖）。如果對影像描圖的結果不滿意，可以試試看不同的預設集，調整滑桿，這個滑桿控制的數值會決定描圖時要描那些地方。比設定值還淡的像素會轉成白色，因此調整滑桿就能調整影像邊緣看起來的樣子。

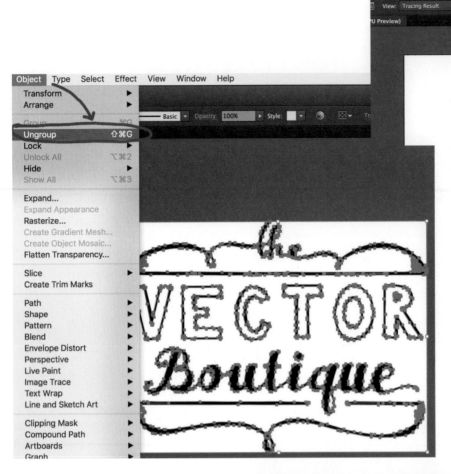

步驟 3

依自己喜好設定好預設集、滑桿數值和描圖結果之後,選擇屬性面板上「影像描圖」旁邊的「展開」(見插入圖)。將圖檔展開,預設圖會轉換成一組向量路徑。從這裡開始,就可以進一步編輯向量。先解除向量logo的群組,從工具列上選擇「物件」,然後選擇下拉式選單上的「解除群組」。

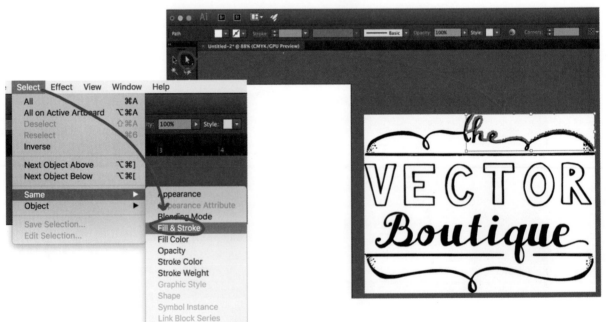

步驟 4

展開描圖的時候,Illustrator會將影像的白色背景也轉換成向量形狀。若要加以刪除,可用「直接選擇工具」選起其中一塊白色形狀,然後點選「選擇」>「相同填色與筆畫」,這樣所有的白色背景形狀都會被選起來,就能一步全部刪除。

雖然Illustrator的工作區域是白色的，如果把logo拖離工作區域，就會看到logo已經脫離了白色背景。現在，比方說，如果想要改變logo的顏色，或是調整部分空間，可以選擇整個logo或是一小部分，依自己想要的方式調整。下面幾張圖是示範我對自己的logo做了什麼。

工作區域

沒有白色背景的logo

可以選擇單一錨點，用「直接選擇工具」個別移動。我這裡是刪掉了原本繪圖手稿中的一個小黑點。

我把logo中的幾個區塊移動一下，改變空間的配置。

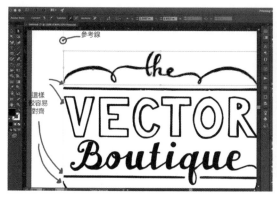

我也設定了幾條參考線，這樣就能把一切元素對齊排列。

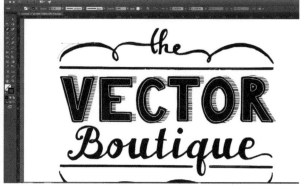

我在自己的手寫字上又多加了些額外的細部，利用「鋼筆工具」和「平滑工具」修整了幾個錨點。

步驟 6

這就是將我原始的手寫字logo轉存成了向量格式的樣子，不甚完美的線條讓logo更有手作的質感，正好適合我這個品牌的logo，也就是代表將手寫字轉換成個人化的向量圖樣。

步驟 7

除了讓向量logo維持黑與白，也可以試試配上各種顏色、圖樣區塊，來增添視覺效果。不論是什麼樣的logo，同時保留黑白版本和彩色版本比較好。記得將作品存成EPS向量檔。

小撇步

也可以儲存一個高解析度的PNG檔。PNG檔格式並非向量檔，不過同樣可以保留去背後的logo。如果要在照片上放浮水印，這是很好的選擇。

手繪logo

下面是示範如何用Illstrator的「鋼筆工具」來手繪logo的幾個小撇步。這個技巧可以讓整體圖像顯得更一致、更漂亮。你可以描繪整個圖像，或者只描logo的某一部分。

要手繪描過logo，首先要調低logo的不透明度，降到50%，然後鎖定在該圖層中。新增一個圖層，然後用「鋼筆工具」描過logo，就能放置錨點。我喜歡用亮綠色來描繪，這樣就可以分辨描繪線和原本的圖層。

在這個示範中，我用自己原本的手稿作為範本，但是用「鋼筆工具」畫出VECTOR這個字和引導線，可以讓圖檔看起來相當清爽，就像數位的無襯線字型。

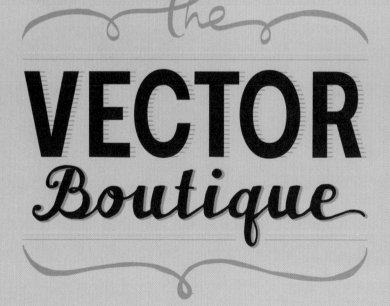

自製手寫字型

若是你喜歡手寫字，無論是那種真實感、獨特的字體，甚至連小小的瑕疵都會喜歡。那麼有沒有想過要如何把你獨特的手寫字風格，轉變成專屬於自己的手寫字型？

有幾種方法可以設計字型，也有許多種類的字型編輯軟體可供選擇。專業的字型設計師會花費數小時，謹慎將字體修飾至完美，或許也會使用昂貴的字型編輯軟體，讓自己能夠確實展現出專業，不過別因此而卻步，你還是可以親自試試看設計自己的字型。我保證，不必是專業的字型設計師，也不必花大錢，都能夠設計出專屬於自己的美麗手寫字型。

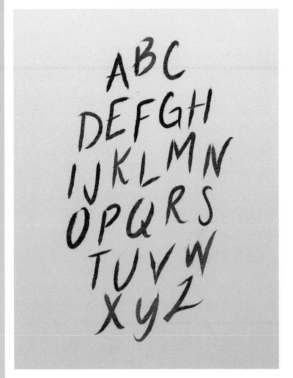

材料

- 紙
- 防水油墨細字軟筆刷
- ADOBE ILLUSTRATOR軟體
- 自選字型編輯軟體*
 *這裡示範了兩種設計字型的方法：
 A：簡單、快速又免費。用MYSCRIPTFONT.COM設計字型。
 B：基本的字型編輯軟體，可以用字型編輯器GLYPHS MINI APP來設計字型，需要MAC OS X 10.6.8以上的版本。

手寫字型

步驟 1

先在紙上寫下字母。我想要讓自己的字型有一種書法乾筆的筆觸，所以是在模造紙上用軟筆刷書寫。如果必要的話，可以在格線紙上書寫，讓字母大小一致。

ABCDEFGHIJKLM
NOPQRSTUVWXYZ
&1234567890

步驟 2

如果對哪個字母不是很滿意，就再寫過，直到滿意為止，要考慮到大寫高和基線，還有上伸部高、x字高，還有下伸部高。因為我的字體全都是軟筆刷書寫的大寫字母，我也想讓字型有手寫的感覺，所以刻意讓字母的大小各有不同，基線與大寫高也不太一樣。等對所有的字母都覺得滿意之後，就拍下來或掃描起來。

將手寫字轉換成向量作品

步驟 1

將作品放在一個新的Illustrator文件檔，將作品選擇起來之後，使用「影像描圖」功能，將手寫字轉換過來。（參見第110～115頁的向量檔案教學，有詳細說明。）

步驟 2

用「放大」鍵將影像描圖後的物件轉成路徑,參見第110~115頁,複習一下怎麼使用放大工具。

步驟 3

用「直接選擇工具」選起背景填滿白色的手寫字,在白背景已選擇的狀態下,點擊「選擇」>「相同」>「填滿與筆觸」。所有作品中的白色區域都已經選擇起來後,將之刪除,這樣就只留下了字母。

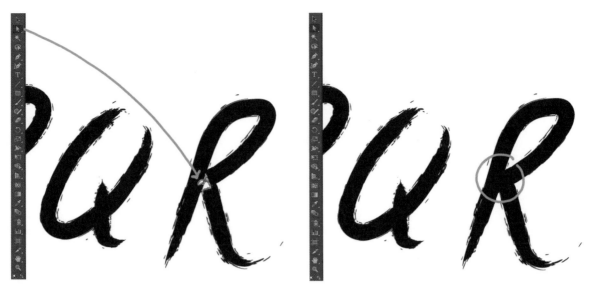

步驟 4

檢查每個字母和符號，刪除不完美的部分，拉順不太平整的線條。

小撇步

如果想跳過在紙上書寫和轉換的步驟，另一種做法是使用Illustrator中的「鋼筆工具」，直接在軟體中書寫字母。

A B C D E F G H I
J K L M N O P Q R
S T U V W X Y Z &
1 2 3 4 5 6 7 8 9

步驟 5

將所有字母整理好，調整相應的比例，這樣大小就能差不多一致。

設計字型：快速又免費

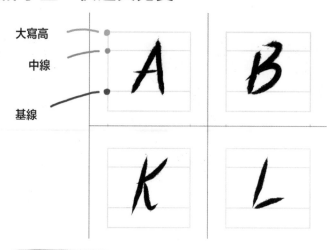

大寫高
中線
基線

步驟1

在網路上搜尋並選擇免費的字型產生器。下載字型模板，然後將向量字母複製貼上到模板上，安排好相應位置。需要的話可以調整大小和空間比例，以符合基線、大寫高與中線配置。

小撇步

如果要在Mac電腦上安裝新字型，在檔案夾上同時按控制鍵及滑鼠，選擇「開啟」>「字體簿」。

A	B	C	D	E	F	G	H	I	J
K	L	M	N	O	P	Q	R	S	T
U	V	W	X	Y	Z	A	B	C	D
E	F	G	H	I	J	K	L	M	N
O	P	Q	R	S	T	U	V	W	X
Y	Z	1	2	3	4	5	6	7	8
9	0	&	.	,	:	,,	"	?	!

步驟2

儲存後將模板上傳到字型產生器的網站。為字型取名後，選擇TTF作為匯出格式。按下開始就能產生自己的字型，在完成後下載字型檔案。現在你可以安裝自己的新字型了，方法就跟其他下載字型一樣。這樣你的手寫字型就可以使用了！這種方式沒辦法讓你做額外的修整或潤飾，不過這是簡單又免費的入門方法。

設計字型：字型編輯軟體的基礎

步驟 1

先做一點研究，看看哪種字型編輯軟體適合自己。根據你所使用的軟體不同，這裡的示範步驟可能會有一點不一樣，但我會示範如何操作基本步驟。在這裡的示範中，我使用的是Glyphs Mini App。打開軟體，點選「檔案」>「新增」，然後選擇「檔案」>「字型資訊」。

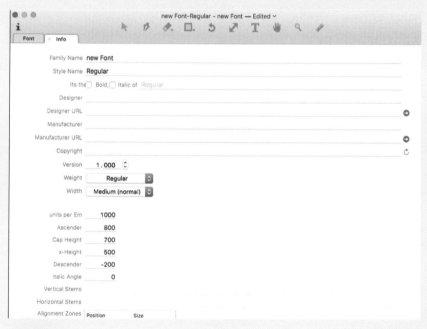

步驟 2

現在可以為你的字型命名，並填入相應的額外資訊。這張螢幕截圖可以作為範本，是我自己的設定。

步驟 3

在Adobe Illustrator中重新設定
你的向量字母與符號大小,設為
1000×1000 px(像素)。在字型
軟體的選項中,選擇希望完成後
的數位字型具有哪些字母、數字
和符號。

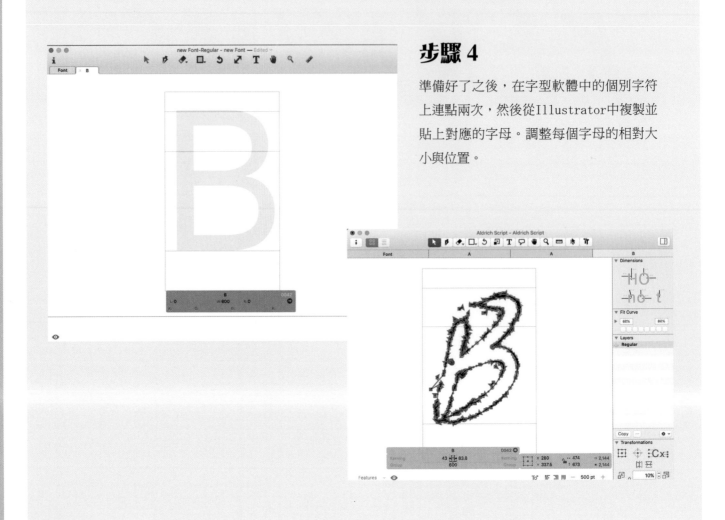

步驟 4

準備好了之後,在字型軟體中的個別字符
上連點兩次,然後從Illustrator中複製並
貼上對應的字母。調整每個字母的相對大
小與位置。

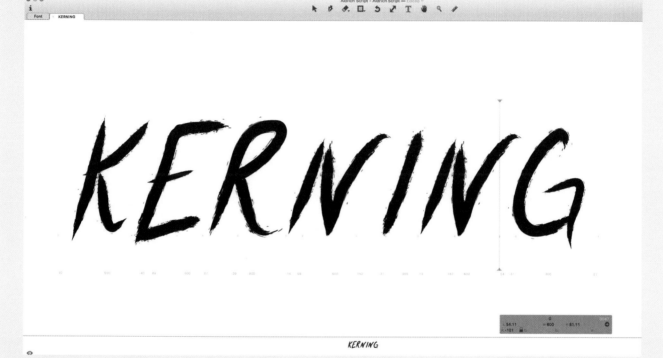

步驟 5

複製所有字母和符號，貼到相應的字符上。

步驟 6

或許你會發現必須調整每個字母間的間隙（kerning）。在Glyphs Mini App中，先在某個字母上連點兩次，將之選擇起來，在選擇了「打字工具」的狀態下，一起按下Mac電腦鍵盤上的CMD+OPTION+F，打幾個字，看看字母間的間隙如何。要調整的話，選擇字母間的空白，按下鍵盤的CMD+OPTION，然後利用鍵盤上的左右箭頭來調整。

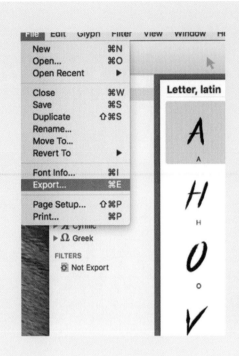

步驟 7

要匯出完成的字型，選擇「檔案」>「匯出」，我建議將字型匯出成OTF檔，代表OpenType字型。

步驟 8

接著安裝字型！安裝字型之後就來試試看，注意還有沒有你想利用字型編輯軟體修改或調整的地方。

A B C D E F G H I
J K L M N O P Q R
S T U V W X Y Z
1 2 3 4 5 6 7 8 9 0
. , : " " ? ! &

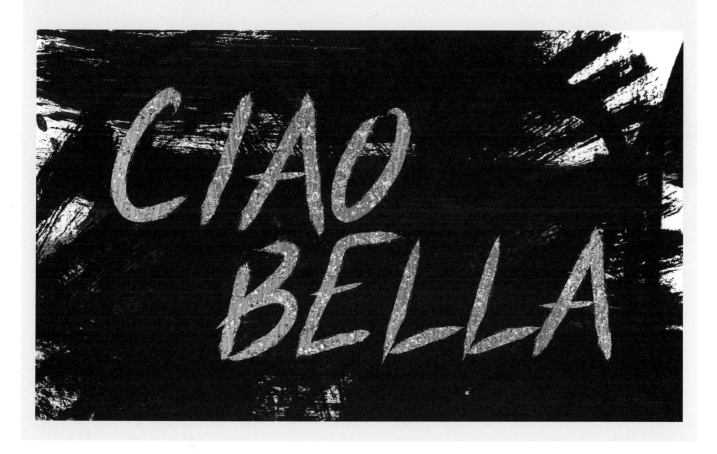

步驟 9

現在可以用自己專屬的字型來體驗手寫字型的樂趣了！只要熟悉這些基礎步驟，就能精進技巧，想創作多少字型都可以。祝打字愉快！

現代主義壁畫

材料

- 鉛筆與紙
- 尺與剪刀
- 雙面膠帶
- 素面紙膠帶
- 塑膠布
- 雕刻刀
- 室內用油漆與室外用油漆
- 油漆刷：大刷以及牆面邊角用的刷子，還有細部用的小刷
- 油漆盤與滾筒
- 小油漆桶
- 白色不透明麥克筆
- 油漆筆
- 擦手巾
- 梯子

如果你很喜歡幾何設計的風格，那麼一定會喜歡這個現代主義壁畫的示範，這個範例的特別之處在於結合了幾何形狀與當代的無襯線字體（請將這個概念學起來化為己用）。這次示範中的壁畫是用來裝飾一個小女孩的房間，但也可以改成其他顏色和字句，就能應用在任何空間上。例如，試試看用黑、白、灰的單色色調來裝飾華麗的現代居家辦公室。

步驟 1

先大概畫出壁畫草稿，想像一下要放在哪塊牆面上。

準備好空間，並清空區域，這樣可以有比較多空間工作。先把擺放家具的位置貼起來，以便清楚知道壁畫將如何與室內裝潢相襯。這裡可以看到我將一塊床頭板預定擺放的位置先貼了起來。然後開始貼出幾何形狀，貼好轉角處，並緊緊貼住膠帶。如果要將膠帶貼成一條長直線，一定不能把膠帶拉得太用力，如果膠帶繃得太緊，就沒辦法穩穩服貼在牆面上。

我的壁畫上寫著世界各地的親暱稱呼

- i koråson hu = 我的心肝
 來源：關島查莫洛族

- honey = 親愛的
 來源：英語

- keiki = 孩子
 來源：夏威夷人

- Liebling = 親愛的
 來源：德語

- mija = 完整稱呼是mi hija，意思是「我的女兒」，是一種親暱的稱呼，通常不只稱自己的女兒，可以用在所有女孩身上
 來源：西班牙語

- mon petit chou = 「我的小萵苣」，這個親暱的稱呼就像是稱呼某人「小甜甜」或「親愛的」
 來源：法語

- my dear = 親愛的
 來源：英語

- neni girl = 寶貝女孩
 來源：查莫洛語和英語

- stella = 小星星
 來源：義大利語和拉丁語

- yuriko = 意思是「百合花般的孩子」
 來源：日語

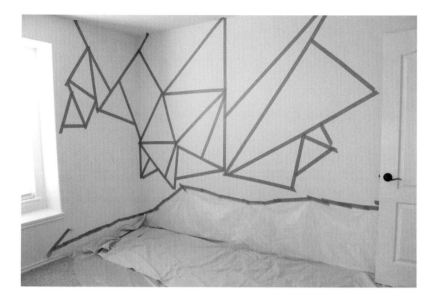

步驟 2

用膠帶貼至所有的轉角處,然後在地上鋪好塑膠布並貼在牆上,避免油漆濺落。

步驟 3

安排一處工作空間,準備好擦手巾和紙巾,就能輕鬆把手和油漆刷清乾淨。開始在貼好的區塊內油漆。在油漆刷過膠帶時,讓油漆刷朝著膠帶外側刷去,這種預防動作可以讓油漆比較不會滲到膠帶底下。

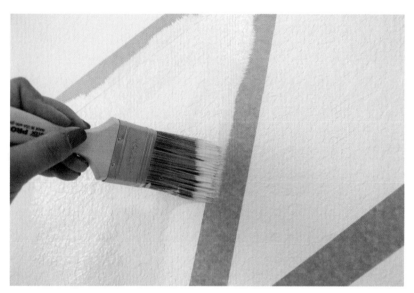

步驟 4

你可以把天花板邊角部分都貼起來,或者使用邊角用的油漆刷,我比較喜歡後者。要油漆邊角的時候,只要讓刷毛底端蘸進油漆裡就好,然後把兩邊多餘的油漆刮掉。刷子在距離你要修整的邊角大約2.5公分處刷下去,然後將刷子往上抬刷到邊線。刷好牆面與天花板的交接處之後,用滾筒刷很快刷好大塊的區域。

步驟 5

一次刷一種顏色，把所有形狀都刷上顏色。油漆完畢之後就馬上小心撕掉膠帶，最好在油漆尚未完全乾透之前把紙膠帶撕掉。保持130度角慢慢將膠帶拉起，便能留下乾淨俐落的線條。

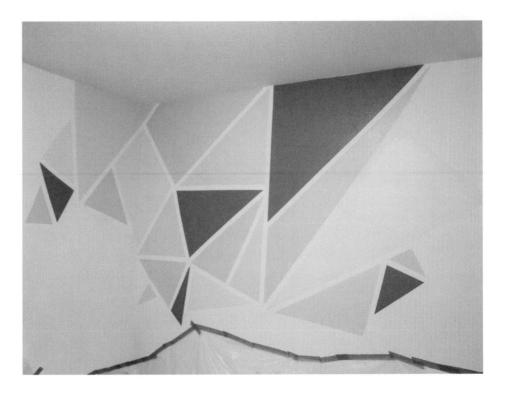

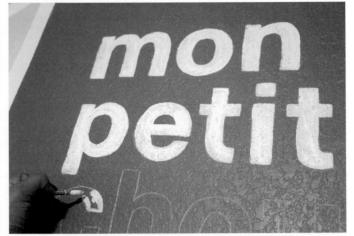

步驟 6

等待油漆乾透的期間，可以來準備手寫字。要在牆壁上繪製手寫字有許多技巧，可以直接手繪或者使用型板。我自己製作了一套無襯線的字母型板，是特別設計與幾何形狀相襯。將字母依照合適的空間排列好，用尺量一下，維持字母間距一致。用雙面膠把字母黏在牆上，然後用白色不透明麥克筆描過，再用細頭的油漆刷蘸白色的室外用油漆來畫出字母外型，最後用油漆填滿。

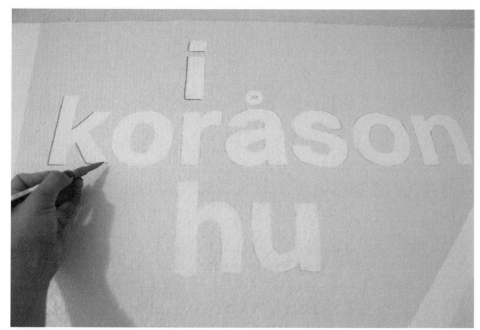

步驟 7

等字母乾了以後，可以再回頭，用刷子蘸室外用油漆或油漆筆加上陰影和細部。

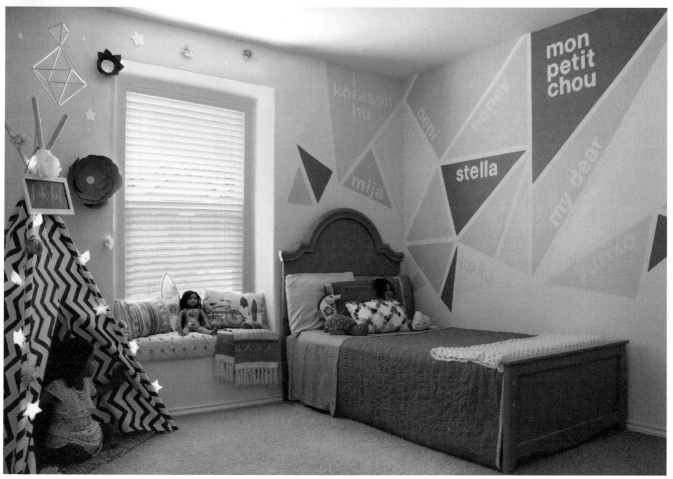

步驟 8

在想要加上字詞的位置重複上述步驟。等油漆乾了以後，就有了一幅充滿現代感的壁畫，而這一定會成為這個房間最常讓人討論的焦點。將家具挪回原位，展現出現代感的新空間，覺得很開心吧？

在布料上畫和寫

材料

- 鉛筆
- 壓克力顏料
- 畫筆
- 布用底劑
- 素面托特包
- 紙板
- 熨斗

在布料上畫和寫不但能夠得到有如網版印刷的酷炫效果,而且真的很好玩!你可以用來畫T恤、圍裙、托特包,還有很多種應用。如果要讓在布料上的畫更持久,可以在顏料裡加入布用底劑,這樣進洗衣機也不會掉色。

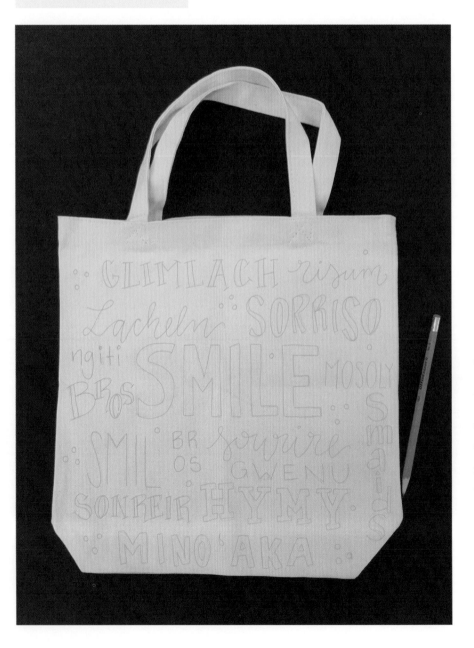

步驟 1

首先托特包要熨燙過,這樣表面才會平整。然後用鉛筆輕輕在托特包正面畫和寫出字或句子的草稿。這裡我用了許多不同語言寫下smile(微笑)。

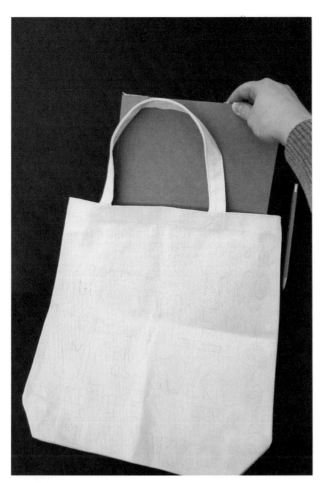

步驟 2

在包包裡墊一塊紙板，這樣顏料才不會滲透過去。

步驟 3

在壓克力顏料中加入布用底劑混合。

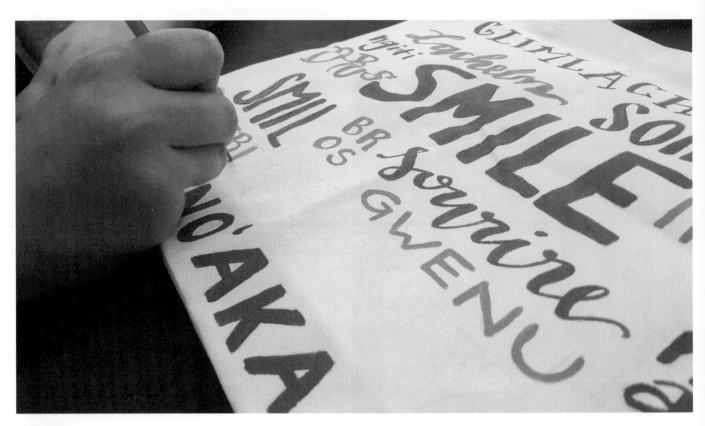

步驟 4

開始吧！我交替使用兩種顏色，讓字的表現更有深度。請注意，我用不同的字體風格來凸顯這個字不同的語言版本。

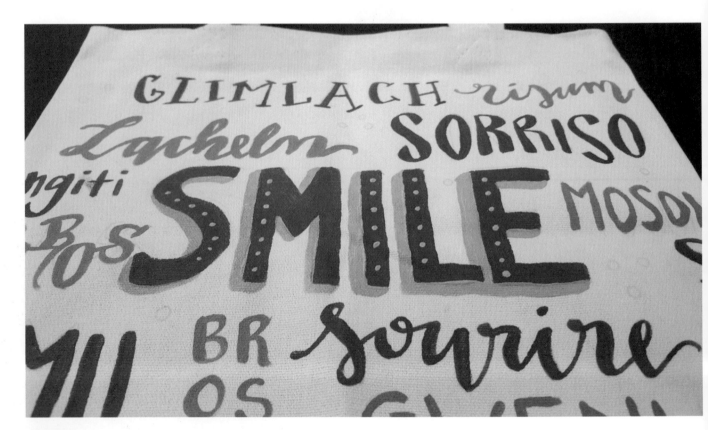

步驟 5

用第三種顏色的顏料讓中央的手寫字具有立體感，同時也加上一些裝飾。

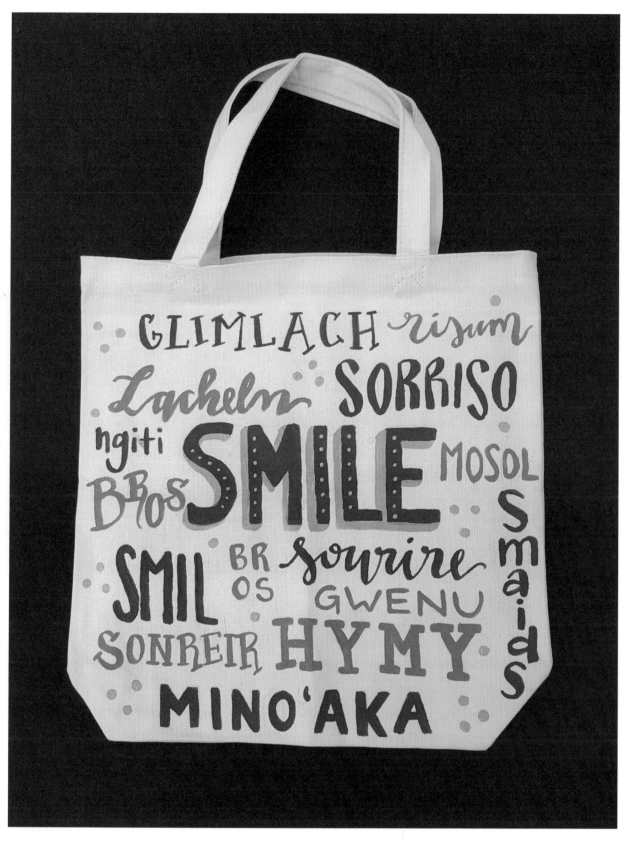

步驟 6

放置24小時讓顏料乾透，然後按照布用底劑的指示，用熱熨斗燙過顏料表面。這樣最新的手提袋就完成啦，好玩吧！

自製雕版印刷

現代的雕版印刷是將設計圖樣雕刻在木板或其他材料上，然後印在紙張與各種材質上。將雕刻版塗上墨水，就可以用來轉印圖樣。這項技巧有幾種經常使用的材料，包括木頭、亞麻膠版和橡膠等等。這裡示範的是如何將手寫藝術字應用在雕版印刷上。我們會以步驟示範如何雕刻出自己的亞麻膠版，並介紹一些簡單的小技巧，教各位如何把圖樣印在紙張和布料上。這套技法非常適合應用在客製化的花押字、企業logo，或是藝術版畫。

材料

- 鉛筆
- 普通的列印紙或描圖紙
- 4×5吋亞麻膠版
- 雕刻刀柄與1號、2號及5號刀頭
- 雕版印刷用墨
- 滾筒（滾墨用的滾筒）
- 上墨用的托盤或玻璃
- 膠帶
- 剪刀
- 混入布用底劑的壓克力顏料，可用在布料印刷上（自行選擇是否使用）

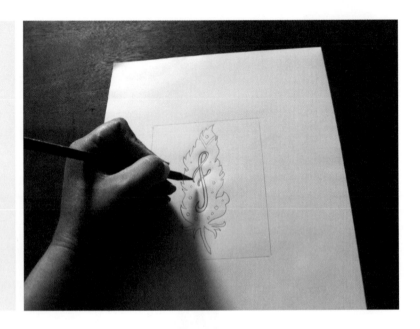

步驟 1

描出亞麻膠版的大小，然後在紙上用鉛筆畫出自己構思的圖樣。我想畫一幅以羽毛為主題的裝飾圖形，中央還有字母「f」。

小撇步

你可以分開購買雕版印刷所需的工具，或者也可以到住家附近的美術及工藝用品店買雕版印刷工具組。

雕版印刷簡史

木製雕版印刷是最古老的印刷形式之一，這類印刷方式現存最早的範本是在中國，這項技巧很快就在東亞廣傳開來，用於印刷布料、紙張和書本。隨著時間推移，這項技巧在傳播到世界各地的同時也不斷演進、轉變。日本的木版印刷有一類稱作「浮世繪」，能夠製作出美麗而精緻的藝術作品，主題包括風景、人物、植物和動物。在印度則是會雕刻出裝飾性的圖樣，然後印在色彩繽紛的織品上。木板雕版印刷的技巧隨著紙張一同傳入歐洲，在1400年代成為非常普及的印刷形式，最後在16世紀發展成可活動的雕版，主要用來印製書本插畫。

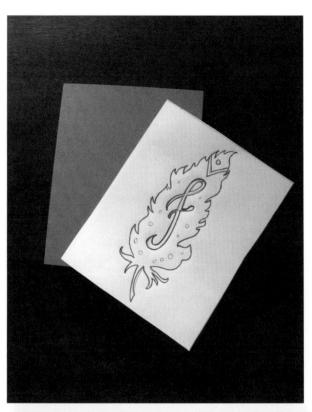

步驟 2

將圖形修飾到完美，畫出漂亮、流暢而深黑的鉛筆線條。擦掉多餘的線條。

小撇步

要做成黑底白字，還是白底黑字呢？這全由你選擇。想一想自己希望最後的印刷圖樣是什麼效果。你希望自己的手寫字作品是陰刻還是陽刻？

黑底白字：將線條和細部挖掉，這樣最後的作品會出現白色的細部，印出負空間部分。

白底黑字：將負空間的部分挖掉，就會印出線條和細部，負空間部分會保持白色。

你甚至可以結合這兩種技巧！

步驟 3

將鉛筆草稿面朝下放在亞麻膠版表面上，貼在版上。用一支筆芯較硬的鉛筆輕輕、平均地畫過整面圖形。不要太用力畫，否則亞麻膠版可能會凹陷。控制下筆力道，只要讓圖形轉印到亞麻膠版表面即可。你可以掀起草稿的一角確認一下狀況，看是否需要用力一點，或者輕一點。

步驟 4

畫完還沒轉印過去的區域。現在設計圖已經轉印到亞麻膠版上，可以準備雕刻了。如果你以前沒有在亞麻膠版上雕刻過，可以在打算要挖掉的一塊地方先測試一下雕刻工具。一定要在防滑的桌面上雕刻，並且有明亮的光源。穩穩拿著工具，不要太用力，刀子一定要朝著自己的方向往外刻，而且另一隻手不要放在使用雕刻刀刻的方向。

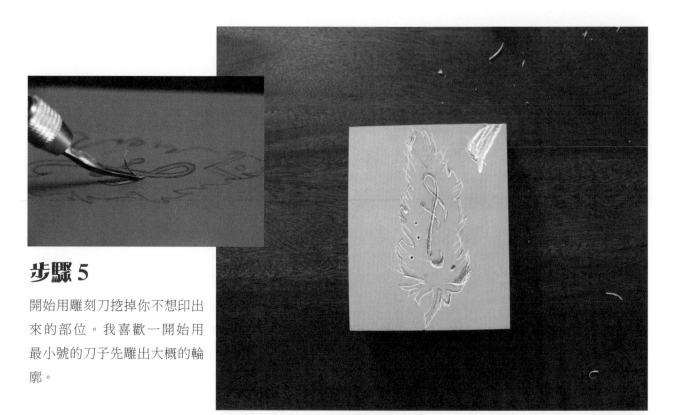

步驟 5

開始用雕刻刀挖掉你不想印出來的部位。我喜歡一開始用最小號的刀子先雕出大概的輪廓。

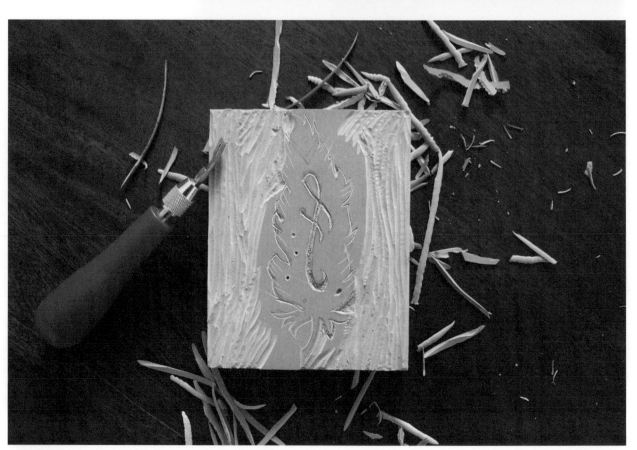

步驟 6

用大號的雕刻刀挖掉比較大的區域和背景。

步驟 7

用最小號的刀子，耐心仔細修整最細微的部分。刻出最後幾處細部。

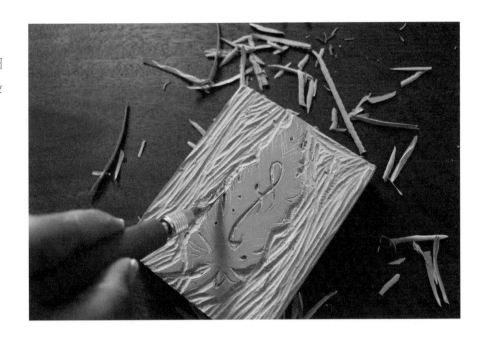

小撇步

如果發現墨水沾到自己不想印到的地方，用一張紙巾小心沾濕該處，然後再用雕刻刀挖掉。

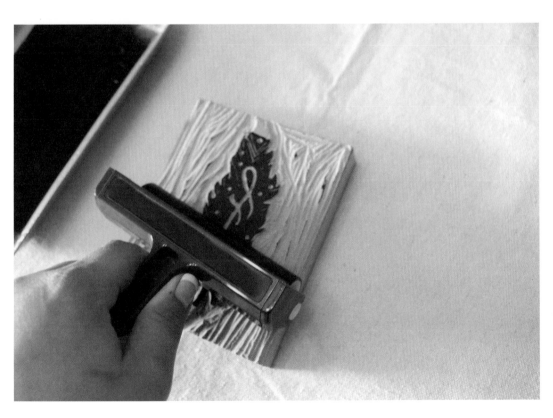

步驟 8

現在準備來印了！在墨盤上放一點墨，用滾筒把墨鋪開到整個墨盤上，這樣滾筒就會均勻沾上一層薄墨。小心用滾筒在刻好的膠版上下滾動，力道要均勻，將墨沾到膠版上。

步驟 9

在練習用紙上試試看幾種轉印的方法，看看哪一種最適合用在雕版上。第一種，將膠版面朝上放在堅固的表面上，將紙覆蓋在膠版上，用玻璃杯小心在表面上滾動。

第二種，試試看將紙張放在平整的表面上，小心把膠版面朝下平放到紙上，用力下壓後再把膠版拿開。（如圖所示）

第三種，試試看加上襯墊，例如在堅硬的表面上放一塊紙板當做襯墊，把紙張放在襯墊上，然後將膠版放在紙上，用力平穩地下壓。

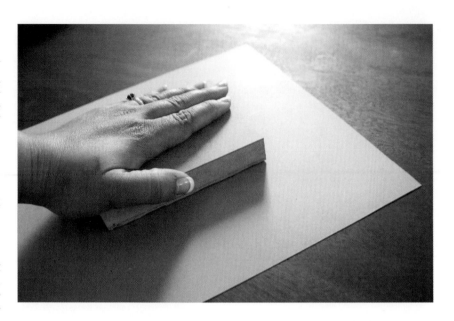

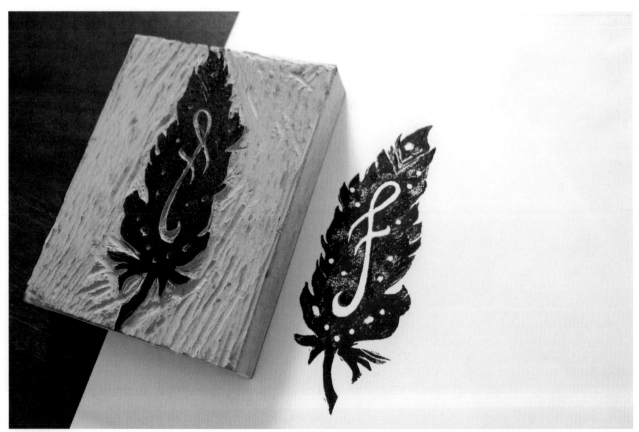

步驟 10

確定哪一種方法最適合用在自己的雕版上之後，就可以印在紙上，或者選擇印在其他材質的表面上。

印在布料上

如果你對雕版印在紙上的效果很滿意，不如試試看印在布料上吧？用多餘的布料來練習，就像在廢紙上練習一樣。記得，不同材質的布料吸墨的能力也不同，比方說，編織較為細緻的布料，就能印出比較滑順的線條，跟印在紙上相似；而材質較粗糙的布料，例如洗碗抹布，效果看起來就比較凹凸不平。

在堅固而平坦的工作檯上放一張紙板，在紙板上把布料攤平。將壓克力顏料和布用底劑混合，並按照布用底劑的說明操作。在托盤上用滾筒將自製的布料印墨鋪均，然後用滾筒把墨沾到膠版上。把膠版放在布料上，用力下壓。

在不同的紙張和布料上印刷能夠印出許多獨特的作品，沒有兩張會完全一模一樣！試驗過這些雕版印刷的方法之後，你就能想出更多作品的點子和印刷應用，從紙張和書本，到衣服和家庭雜貨……有許多許多可能性！

啟發靈感的作品示範

只要精通了手寫藝術字的基礎，就能以各種創意手法將手寫字和字型應用到各種作品上。不限於紙張或帆布，手寫字可以寫在各種物品上面，從木頭、玻璃到陶瓷和布料，真的沒有限制！看看這些受到靈感啟發的藝術家創作出多少美麗的手寫字作品。這些作品都有步驟拆解示範，請參見www.quartoknows.com/page/lettering，裡頭還有更多作品可供參考。

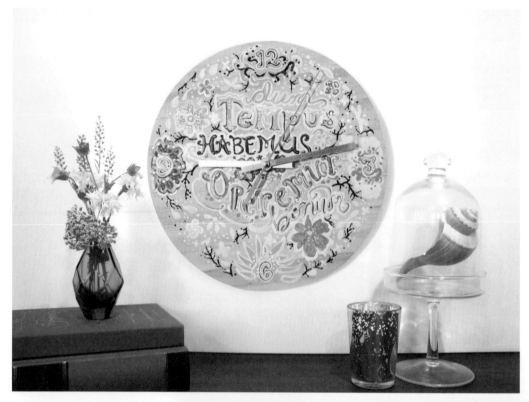

將這句拉丁諺語用彩色的手寫字畫在鐘面上，最能提醒我們要善用每一天。只要花一點時間和創意，就可以創造出獨特而能使用的時鐘，既美麗又能讓人眼睛一亮。

有沒有注意到，笑臉迎人的人是最美麗？Sorisso Sei Bella在義大利文中的意思是「微笑最美」，要在隨身的化妝鏡上寫上手寫字，還有哪句話會比這更適合！這個方法既簡單又不用花大錢，還能發人深省，創作出真正特別的紀念品，常常提醒對方他們有多棒、多美麗。

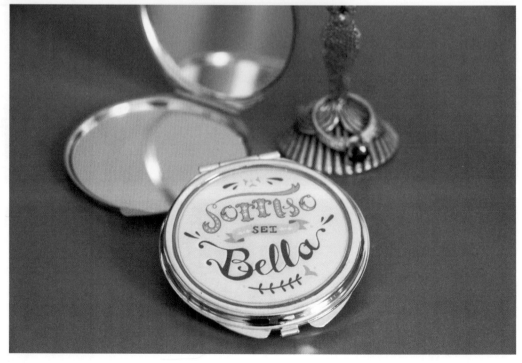

如果喜歡第44~57頁的
手抄本圖案裝飾這個技
巧，不妨試試看應用這
套技巧，使用混合媒材
來創作一幅令人印象深
刻的手抄本圖案裝飾作
品。例如，右邊這個奇
特的字母，看起來彷彿
隨著海底的人魚而有了
律動感。

要在房間中添加一點微妙的光暈，一個有創意的方式就是在光源上覆蓋一面漂亮的帆布，這也可以當成具裝飾性的夜燈！這裡展示的
作品中，閃耀的燈光在有趣的手寫字之間搖曳，抽象風格的背景則令人聯想到印象畫派作品、銀河，還有黃昏中的德州野花。

手寫字非常適合應用在壁畫上。試試看來點變化，改用夜光油漆來製造意想不到的效果。

這幅手作的標示牌做起來不用花很多錢，不過卻是很貼心的禮物，最適合送給新鄰居或是剛搬進人生第一個家的朋友。你可以在住家附近的工藝店或在網路上找到已切成各種形狀的木板。用黑板漆刷在標示牌上既簡單又好玩。只要一點創意和簡單的（粉筆字風格）手寫字，輕鬆就能完成這個獨特的禮物。

這幅手工木製的成長紀錄表非常漂亮，可以結合個人手寫字風格以及可供承傳的家族傳統。這份特殊的紀念品可以隨著換房搬遷，延續多年，也能傳給未來的世代。如果心愛之人或朋友要組成自己的家庭，作為禮物也是非常貼心。

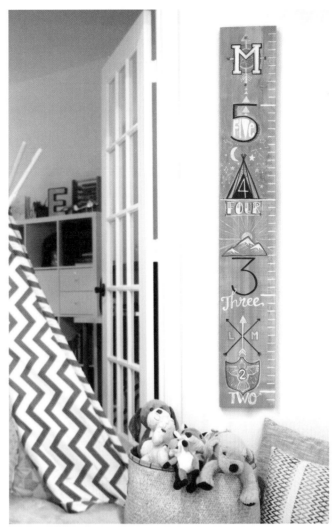

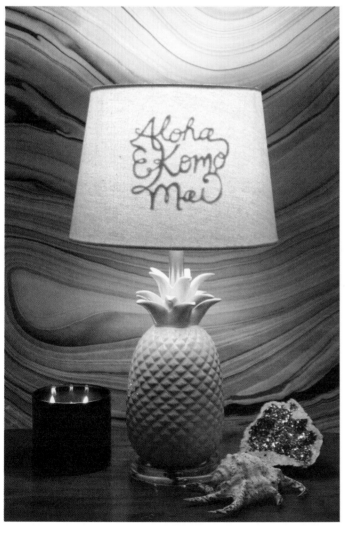

特製的手寫字燈罩可以讓房間裡充滿溫暖的光亮，讓賓客感受到家的感覺。寫上一句對你來說很特別的諺語或名言，或者乾脆就畫上自己名字縮寫的藝術字。這個擺設無論放在玄關、客房、嬰兒房或是家裡其他地方都很棒。

關於作者

嘉布里‧喬伊‧寇肯道（Gabri Joy Kirkendall）是一名藝術家兼插畫家，住在美麗的太平洋西北地區。她的專長是手寫藝術字，並在網路上創業，為許多公司設計各類商品，包括Threadless和Society6。她的客戶遍佈世界各地，從西班牙、澳洲到紐西蘭都有。嘉布里擁有政治學與法國文學的學士學位，但是她在2009年被診斷出罹患癌症之後，她又回到藝術領域中，現在的她很快樂，戰勝了癌症，並且投入一切有創意的事物。在她空閒的時候，她喜歡喝椰子口味的印度奶茶、喜歡買古物、愛書成癡、沉迷在超時空博士影集中，她和丈夫約翰住在華盛頓，養了一隻拉不拉多幼犬托瓦。

潔絲琳‧安妮‧艾斯卡里拉（Jaclyn Anne Escalera）從小成長於華盛頓，還帶著海島女孩般的氣質。她擅長圖像溝通，擁有藝術學士學位，專長是圖像設計，並且在商業設計、非營利及小型企業的品牌設計都有專業經驗。潔絲琳熱愛創作讓人驚嘆的手寫藝術字、色彩繽紛的設計以及美麗的插畫。她以設計師的身分在各地生活、工作，曾旅居倫敦、夏威夷歐胡島，以及太平洋西北地區。現在她住在德州奧斯汀，在家中設立辦公室並經營JAE創意公司，經常可以看到她在設計作品的同時，忠犬就在腳邊，背景則播放著烏克麗麗音樂。潔絲琳同時也是驕傲的母親，丈夫則曾在軍中服役。她從大自然、旅行中汲取靈感，還有她女兒對身邊這個世界新鮮而天真的看法。她手上沒有客戶專案要忙的時候，就畫畫、做手工藝、居家DIY作品，還會花上好幾天在戶外健行，或是跟家人去立槳衝浪。

致謝

嘉布里感謝她的父母和手足給予她所有的愛和支持，還有她丈夫約翰的幫助和攝影技巧（也感謝他願意忍受在創作期間整個家裡亂糟糟的樣子）；謝謝她的姊妹凱芮的照片；感謝凱倫借給她必要的辦公室用品；感謝愛倫，這本書能問世有部分得歸功於她，還有所有支持她的朋友，即使有些時候，她手上沾滿了顏料，頭髮裡還有膠水。嘉布里想把這本書獻給她的婆婆，在她還不相信自己之前，金就已經相信她能做到，信念真的是你所能給予最棒的禮物。

潔絲琳感謝她的丈夫約翰對她的支持與愛，即使他如今已在另一個世界（hu guaiya hao，查莫洛語的「我愛你」）；謝謝她的父母和公婆不斷的支持，在她工作時願意飛到德州來幫忙照顧孫子；也要謝謝她所有親愛的朋友，無論他們在她身邊或遠方；還有她在溪畔的鄰居給予整個村落的支持；謝謝艾維拉教授願意花時間指導她，讓學生的生活有所不同；謝謝碧雅－瑪莉的智慧之語；謝謝珍奈兒的攝影藝術；還要謝謝愛倫和嘉布里讓這場美夢成為真實。潔絲琳要把這本書獻給她的女兒潔思敏‧安妮，她是她最重要的靈感泉源，也是自己最愛的藝術作品。